HOW TO ARRANGE BOUQUETS

HOW TO ARRANGE BOUQUETS

HOW TO ARRANGE BOUQUETS

HOW TO ARRANGE BOUQUETS

從初階到進階
花束製作的
選花 & 組合 & 包裝

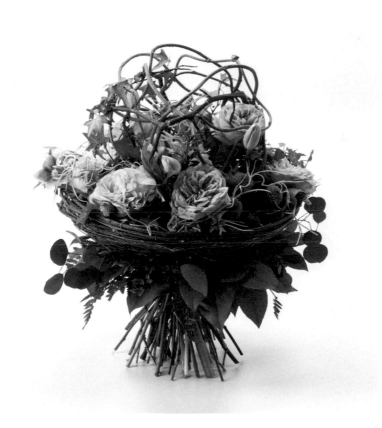

Contents

Chapter

③

Chapter

④

Chapter

1

花束的
基本花型

花束有各種形式和作法。在此章節中將講解容易製作的三種花型。就讓我們從花束的基本知識、前置作業及活用的技巧開始學習，晉升為花束達人吧！

製作花束時的四大要點
The 4 Important Points to Make Bouquets

只要把握這4個重點,就能製作出擁有個人風格的花束!

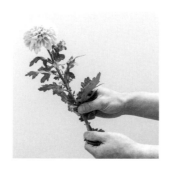

1　清除手握處(綑綁處)之下的枝葉和花。在事前要先想像成品大小,才更好選擇適當的花材。

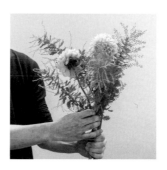

2　善加利用填補空間花材(以增加分量&空間感)。如此一來,就不會浪費花材。

3　盡可能縮短製作時間!避免長時間操作時,手掌溫度讓花朵升溫。

4　充分觀察花朵的姿態,了解花朵的生長背景與型態,更能夠提昇成品的層次。

基本花束

常用於歡送會或發表會時，贈送的正統扇形花束。
是以螺旋腳組合花朵，能將更多的花材紮起成束，
是螺旋腳綁法的優點。此類型的花束，除了後方之
外，亦可從側面觀賞，因此也被稱作三面花。

材料和準備
Materials & Preparation

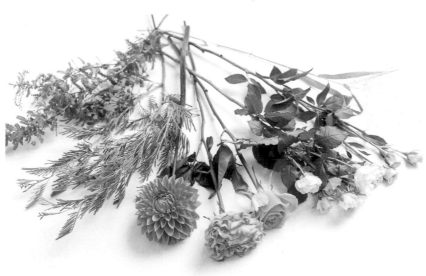

●貝利氏合歡　　●多花合歡
●大理花
●玫瑰（La Campanella．黃色單枝玫瑰．奶油色迷你玫瑰．黃色迷你玫瑰）＊
●風動草　●固定繩（麻繩或拉菲草等）

花材選擇的重點
Point to Select Flowers

橘色、黃色都是不同對象皆適宜的顏色。此外，選擇同色系，以花色深淺來選擇，表現出漸層，就很容易展現統一感。主花是大理花和玫瑰，迷你玫瑰則當作配花，再點綴風動草，並選擇兩種合歡作為創造空間感的綠葉。若要選用替代花朵，非洲菊可取代大理花，迷你玫瑰可以桔梗或中康乃馨取代。

準備
Preparation

本範例成品設定為直徑60cm的大尺寸作品。從固定處上方算起的長度約有30cm。將手握（固定處）之下的枝葉和花朵去除乾淨。以手不好摘除的花朵則可使用花剪。若有長度超越80cm以上的花朵，則需事前修剪花莖。其餘則無需特地修剪，組合成束時再一併修剪整齊。

作法
How to Make the Bouquet

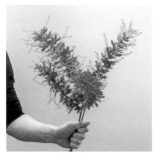

1 首先以手握住作為填補空間的貝利氏合歡,由於枝葉面向各處,因此將它們的方向轉往中心。依所需分量,也可使用到兩枝。製作花束時的基本握法,是以拇指與食指握住花,其他手指作為輔助。

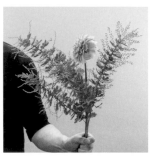

2 將主花大理花對齊①的中心。

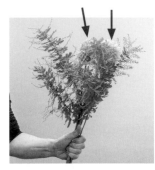

3 將第二枝大理花與②並排。再插入一枝貝利氏合歡。此時所有的花都是垂直插入。

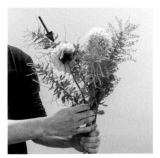

4 活用大理花花莖的微彎度,斜放方式來重疊花材。此階段讓花朵高度大致對齊即可,還不需進行細部調整。等到花量增加到一定程度後,再開始進行調整位置與方向。在插入花朵的同時,將握住花材的拇指與食指稍微鬆開,往食指的空隙內插入花莖,並使用剩下三隻手指頭輕輕壓住,調整完高度後,再以食指和拇指壓住。

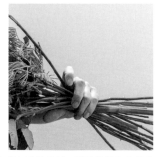

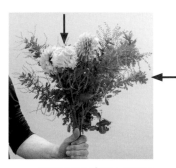

5 將玫瑰插入④的大理花前後方,並在後方斜放一枝貝利氏合歡。

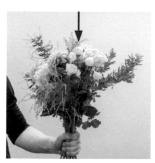

6 　將奶油色迷你玫瑰、黃玫瑰的花莖斜向插入大理花間的空隙。由於迷你玫瑰有分叉，花的分量不盡相同，因此就尋找適合的地方插入吧！

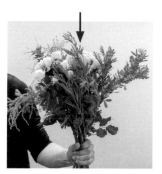

7 　在⑥的奶油色迷你玫瑰側邊插入多花合歡，當花束轉向正面時的右側位置。在插入此處時，順向改變握著花束的手的方向，讓插入多花合歡的地方位在正面。如果將葉子朝向前方插入，成品就會很自然。

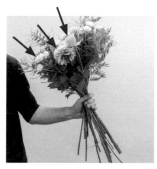

8 　再補入奶油色迷你玫瑰、大理花和黃玫瑰。主花與合歡就可完成大致輪廓。

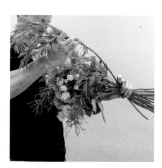

9 　為了增加分量，從後方再插入多花合歡。要補後面花材時，可如上圖，彎下手腕，讓花束向前傾後再插入。

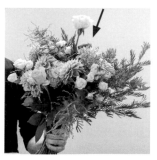

10 　觀察花束整體情況，若中間還有空隙時，就再補入花材。如何判斷是否還有空間，可從傾斜花束時，能否看得到光線來判斷。還能透光的區塊，就是尚未補足花材的部分。

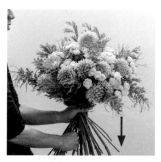

11 　一邊觀察整體分量，一邊追加花材，並將高度調整成扇形。有凸出來的花朵就從下方拉下花莖調整高度。若想要將較低的花朵提高，就以手輕拉花臉慢慢地向上提。

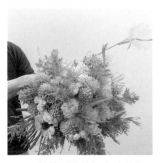

12 最後平均地加入風動草，營造出蓬鬆輕柔感。盡量補在花束中心處與外圍。

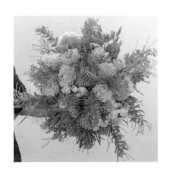

13 這是俯視花束的樣子。雖然從正面看是扇形，但俯視就可看得出花束是很扎實的。若不改變花束的直徑和高度，讓花束內保有空間感，即可以少量的花材完成同尺寸的作品。

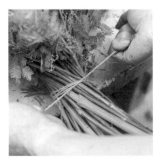

14 花束直接抓好放置於桌子等平面，於手握處以繩子纏繞後，緊緊綑綁。打結時藉由壓靠於桌邊，能綁出更緊密的結。

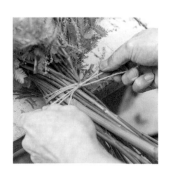

15 最後打上蝴蝶結，剪去多餘長度。並將花束的花莖長度修剪整齊。

Lesson 2 基本圓形花束

圓形花束可說是現在花型的主流。圓弧柔潤的柔和氛圍，相當受到歡迎。雖然和Lesson 1一樣是使用螺旋腳手法，但最大的差異在於，圓形花束能從四面觀賞。此外，不同的圓形弧度，也能改變成品的感覺。

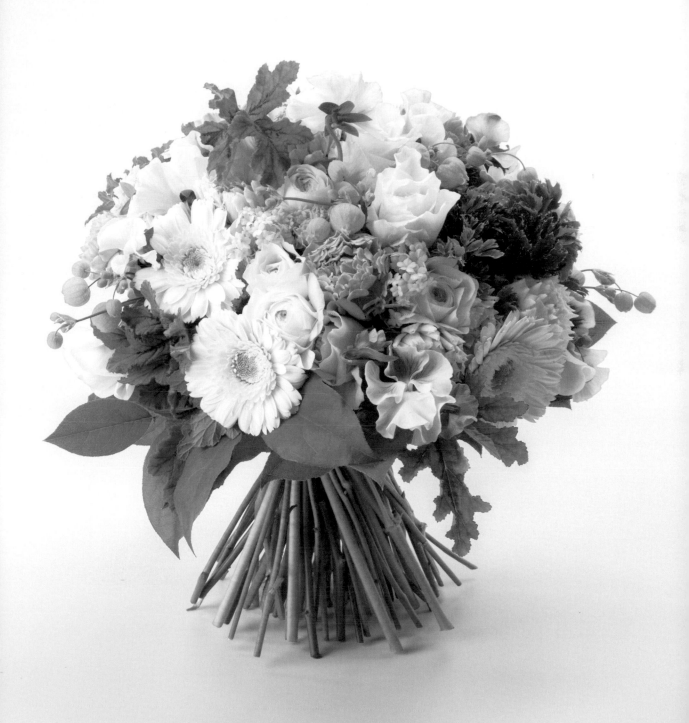

材料與準備
Materials & Preparation

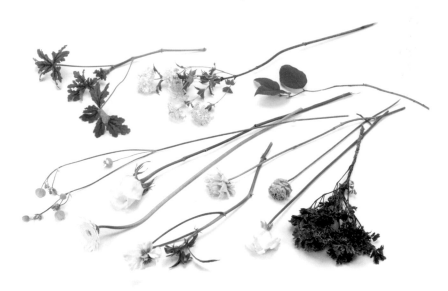

●玫瑰（Lumière）

●三色菫（French Yellow）

●陸蓮花（白・Haut-Médoc・Leognan）

●雪球花

●福祿桐

●固定繩（麻繩或拉菲草等）

●非洲菊（Gallery）

●香豌豆花

●芳香天竺葵（Marble Choco）

●白玉草

●北美白珠樹葉

花材選擇的重點
Point to Select Flowers

為了製作符合春季印象的花束，以粉彩黃的花卉作為主花，並選用了非洲菊、玫瑰及三色菫、香豌豆花等。三色菫和香豌豆花的輕柔飄逸感，可展現出春天氛圍，三色菫的花朵所穿插的紫色也成為亮點。期望整體更輕盈的感覺，以鮮綠的花材（雪球花、陸蓮花、白玉草）作為配花，襯托出白色陸蓮花為主的可愛黃白色調。福祿桐、雪球花則用來填補空間。

準備
Preparation

事先將花束所使用的花材修剪成相同長度，所以事先設定作品樣貌是很重要的。和Lesson1相同，手握處（固定處）之下的枝葉和花朵需清除乾淨。

作法
How to Make the Bouquet

1　首先選擇一枝花作為花束最頂端，以筆直且碩大的花朵為佳，本次選擇了玫瑰。基本的持花方式與Lesson1的花束相同，以拇指和食指握住花，其他指頭則當作輔助。

若選擇像這樣彎曲的花朵當作第一枝，完成的花束整體會變形。已熟練花束製作的人，則可大膽利用彎度來進行設計。

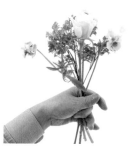

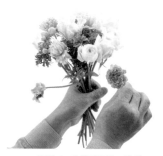

2　使用拇指和食指兩隻指頭固定花材，其他手指輕握住花莖後，將撐出空間感的福祿桐圍繞在玫瑰四周。

3　加入三色堇。全部花朵的花莖都傾斜由同一方向插入。

4　逐次加入陸蓮花、玫瑰、白玉草。和③相同，花莖全都傾斜向同一方向插入，是非常重要的。此外，一邊觀察整體，一邊在間隙逐漸加入填補空間的花材（雪球花和福祿桐）。圓形弧度較緩和，就能營造可愛感。牢記這點，慢慢地組合形狀。

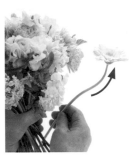

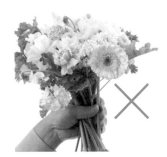

5　使用如非洲菊這種有彎曲
線條的花材時，擺放的角
度就很重要。以此為例，花面朝上
插入，就能夠作出漂亮的圓形。

若勉強將彎曲線條的花朵向下插
入，不但會破壞圓弧形狀，非洲菊
也會看起來像枯萎般毫無生氣。

6　持續地插入填補空間的福祿桐和雪球花，以完成花
束。若花束已經接近設定尺寸時，最後再稍微加入芳
香天竺葵。等到完成如同圖上的樣貌時，插入北美白珠樹葉以
覆蓋花束下方，接著和Lesson1的⑭至⑮相同，以繩子在手握
處緊緊打結固定。

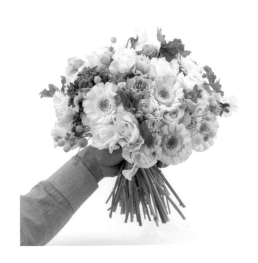

Lesson

3

平行花束

正如同它名字「平行」的意思一般,是將花莖筆直束起製作的手法。比起螺旋式更容易綑綁,並可優美地展現出素材原有的線條。由於孤挺花的高度讓作品看起來相當氣派,就算是在較大的舞台上也很顯眼。是可同時享受美麗的顏色漸層和形狀趣味的花束。

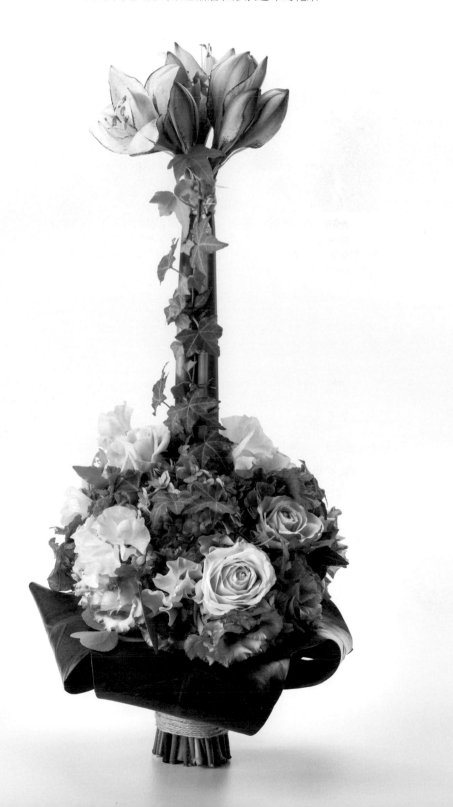

材料與準備
Materials & Preparation

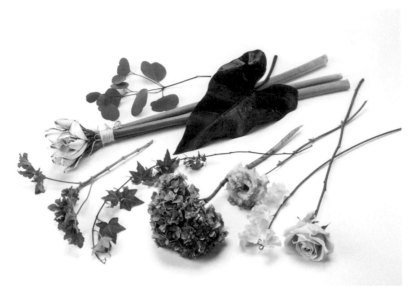

●尤加利葉
●芳香天竺葵（Marble Choco）
●常春藤
●洋桔梗（Serge Honey）
●玫瑰（Sweet Avalanche+）

●孤挺花
●紅柄蔓綠絨
●繡球花（You and Me）
●香豌豆花（Silky Peach）
●固定繩（麻繩或拉菲草）

花材選擇的重點
Point to Select Flowers

製作平行花束時，只要將直線花材放在中心，即可漂亮成形。像這次的主花孤挺花，雖然花莖較粗，難以製作螺旋花束，但非常適合用於平行花束。是可展現孤挺花粗壯強力花莖之美的設計，花材顏色則以粉紅色漸層色調作選擇，填補空間的花材選用繡球花。

準備
Preparation

和Lesson1、Lesson2相同，去除手握處下方的葉子，但平行花束時也可將所有的葉子都去除也無妨。常春藤和尤加利葉等葉材，則只需清除手握部分之下的枝葉。

作法
How to Make the Bouquet

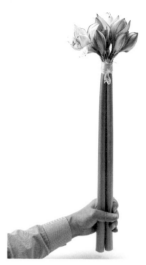

1　將三枝孤挺花並列擺放後，在花朵下方處以拉菲草纏繞綑綁。接著將孤挺花一起垂直握住。

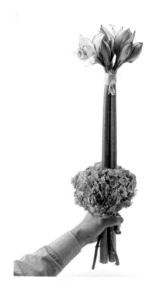

2　在整體高度1/3左右的地方，將繡球花花面朝外排列。因為繡球花是作為填補空間之用，所以在一開始就綁起來，會比較容易製作。

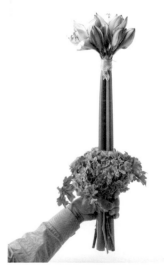

3　在繡球花四周插入芳香天竺葵。花腳全部皆是筆直平行。

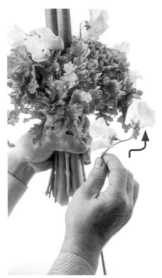

4 插入香豌豆花。花面朝上插入，可表
現生氣蓬勃之感。

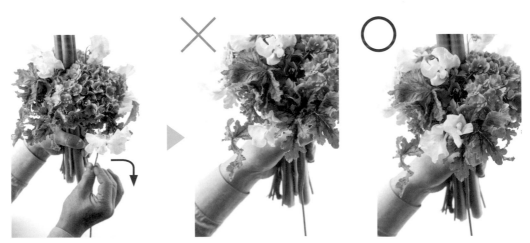

若香豌豆花是有弧度且朝側邊綻放，那麼則須特別留意插入的位置與角度。若花面朝下插入，會顯得作品沒有精神。
圖上有〇記號的為優良範例，×則是花面向下垂。

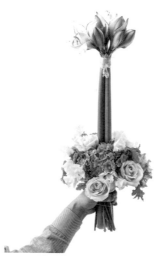

5 接著來插入玫瑰。雖然全部花材的花腳都是筆直地平行，但善用花材特性，一樣可以組合出和圓形花束一樣渾圓的形狀。

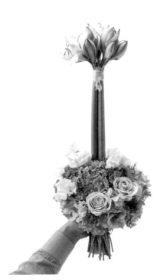

6 加入洋桔梗和尤加利葉等其他花材，繼續整理成圓球狀。

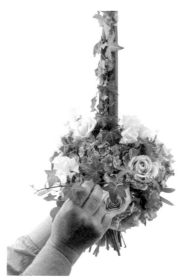

7 將常春藤以纏繞花束的方式插入。使用較長的常春藤，將前端埋入花束中呈現出流動感。

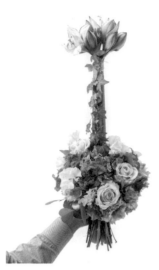

⑧ 以孤挺花為中心的花束已接近完成，製作成從四面看來都是完美的球形。

花束內側看起來像這樣。花材全部以平行手法完成，所以可以清楚看到花腳全部是平行的。

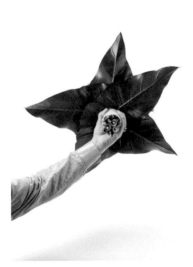

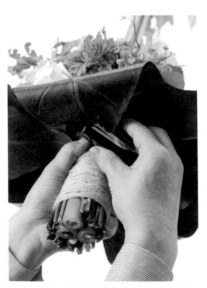

⑨ 為了要遮蓋手握下方的花腳，插入四枝紅柄蔓綠絨於花束下方。手握處以麻繩纏繞多圈成後固定。

⑩ 將紅柄蔓綠絨的葉尖反摺成圓弧狀，以釘書機固定就完成了。

Chapter 2

配合主題的
情境花束

來試著製作你自己想要的花束吧！透過挑選花材及搭配，能夠呈
現多種樣貌的成品。一起來學習，改變氛圍的訣竅，及活用植物
特性的方式吧！

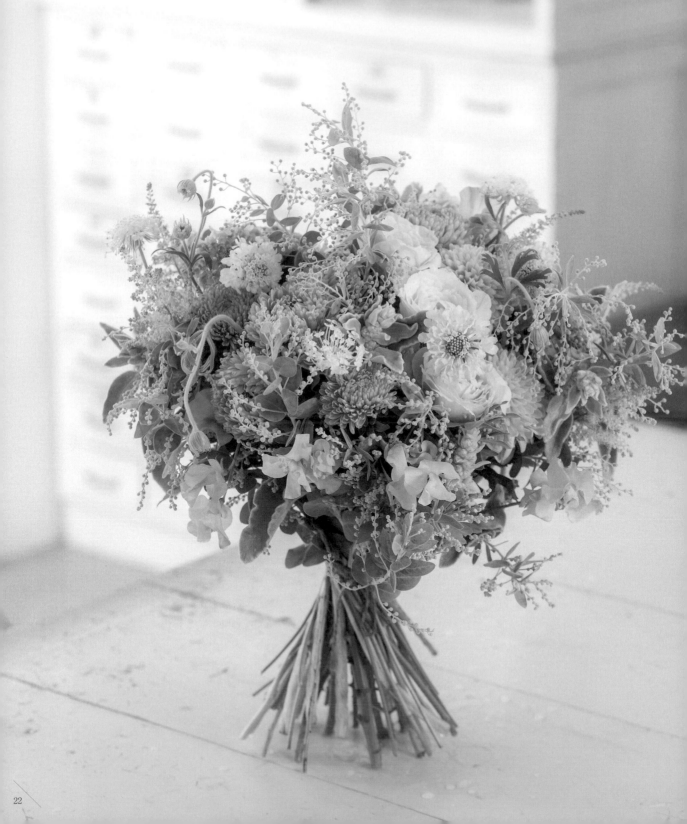

甜美懷舊花束

無論是哪個年齡層的女性，都很適合送上的甜美可人花束。柔和粉嫩色系，以
粉紅色配上銀綠色，展現輕柔的甜美魅力。作品中使用了七種花材搭配，完成
紮實且華麗的作品。

材料與準備
Materials & Preparation

●珍珠合歡
●羊耳石蠶
●翠珠(粉紅色)
●乒乓菊(粉紅色)
●雲南菊
●松蟲草
●玫瑰
●香豌豆花
●泡盛草
●固定繩(麻繩或拉菲草等)

花材選擇的重點
Points to Select Flowers

●為了呈現可愛的氛圍,選花時以粉彩色調為主。但如果花色全部都太類似,成品就會略嫌呆板,因此再選擇了顏色較深的雲南菊。同一色系的選擇,也要盡量搭配深淺漸層的花色為佳。

●主花建議挑選面積較大,如塊狀或球狀的花材。這個作品選用了乒乓菊、玫瑰和雲南菊。並搭配上個性線條的泡盛草、蓬鬆飄逸的香豌豆花、花苞迷人的翠珠、細緻的松蟲草等配花,藉以呈現更多樣的風情。

●珍珠合歡和羊耳石蠶皆是柔軟且帶銀色系的質感。將銀綠色的葉片搭配上淺粉紅色,更能營造出香甜的氛圍。此外,珍珠合歡也兼具了填補空間的功能。可以尤加利葉替代珍珠合歡、銀葉菊替代羊耳石蠶,也是不錯的選擇。

準備
Preparation

若要使用如本篇的雲南菊這類,一枝有許多分枝的花材,需要去除枝葉後將花一朵一朵分開使用,能有效率運用花材、增加枝數,讓花束材料毫無浪費。雖然有時運用分枝綻放的花朵也可,但運用螺旋腳方式組合時,若有分枝,就很難作出美麗的形狀。不過,想表現分量感和枝葉姿態時,則可直接使用。分枝作業可在去除多餘葉片時處理,以便後續製作可順暢進行。

作法
How to Make the Bouquet

以主花和綠葉組合成中心

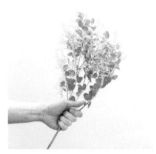

1 選擇珍珠合歡作為花束的
中心。在此步驟要決定手
握的位置，並以手抓住此處。

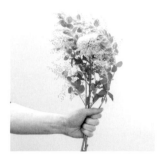

2 同樣作為中心的乒乓菊重
疊在①上。接下來將花材
以花莖傾斜的方式，以螺旋腳逐
漸組合成花束。

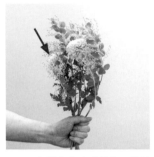

3 在②的後方處插入一枝乒
乓菊。

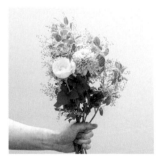

4 將玫瑰放在②的前側。

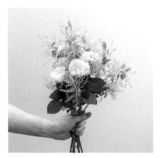

5 在④插入兩枝玫瑰、一枝
雲南菊。花腳皆以同方向
傾斜的方式插入。

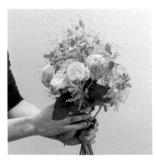

6 接著插入珍珠合歡和雲
南菊。關於花朵的方向與
高度，在此步驟時還不需要太在
意，讓我們先排列出漂亮的螺旋
腳吧！

以花填滿空間並結合綠葉

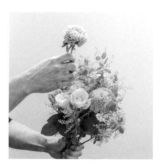

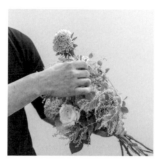

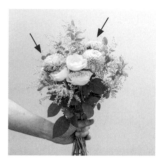

7 由於中心部分已經完成到一定程度了，因此俯視檢查花束。花與花之間空出的間隙，就從上方補入花朵。這樣一來就能夠填滿花束。此時，在花束左右各插入一枝雲南菊。切記，不是放手將花束轉向，而是以轉動手腕的方式調整方向後插入。

8 插入玫瑰花。箭頭標記處為⑦中由上方插入的兩枝雲南菊。

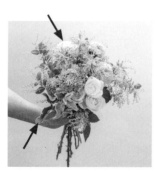

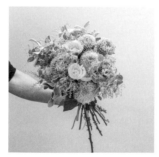

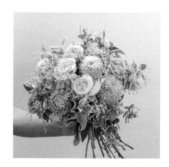

9 在後方插入乒乓菊，前方則插入羊耳石蠶。

10 接著繼續加入羊耳石蠶和乒乓菊等花材。羊耳石蠶以圍繞花束的方式插入。

11 考量綠葉的配置後補入珍珠合歡，花朵不足處就再補雲南菊。目前大約已經完成了八成左右。

調整花朵高度，並插入配花

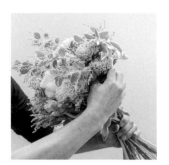
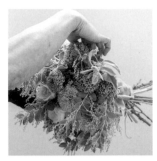
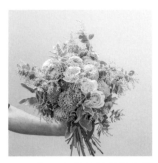

12 在此重新調整花朵高度和位置。左手一直握住花束，若想要將花朵降低時，則一邊握住花莖輕輕向下推。此外，若想要將花朵提高時，則慢慢的握住花莖將花往上提起。綠葉的位置也在此步驟檢視與調整。

13 插入主花和綠葉後的樣貌。這樣當作完成步驟也可。或要繼續增加一些配花也OK。

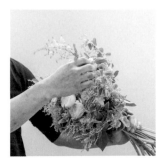
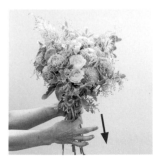
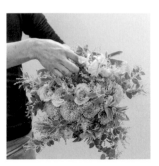

14 為了讓泡盛草能插入間隙之中，從上插入並由下方拉動花莖。

15 松蟲草和香豌豆花也以和⑭相同方式從上方插入。由於香豌豆花的花瓣較為蓬鬆柔軟，下拉時要動作要輕柔，不要過分用力。

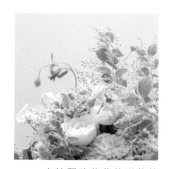

16 由於翠珠花苞的形狀特別，大膽地選擇較高的位置由上方插入。松蟲草的花莖線條也很有魅力，所以採用相同作法。配花的位置和分量請依喜好調整。

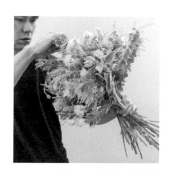

17 從花束上方俯視，調整個別的位置和高度，即為最後的調整。

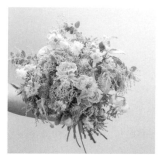

18 高度調整完畢。能明顯看出主花搶眼明顯，而配花則是點綴，讓整體看起來生動活潑。

終於進入最後階段！

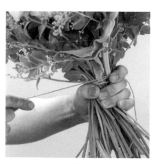

19 固定處以繩子綑綁，緊緊纏繞約三圈左右。

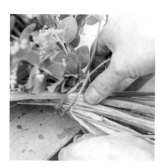

20 綑綁時為了防止鬆脫，將花束放在桌子上等地方綑綁。比立起花束直接綑綁，較不容易散開。

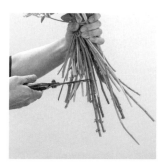

21 將花莖修剪整齊。花和花莖的比例約在2：1左右。

完成的花束

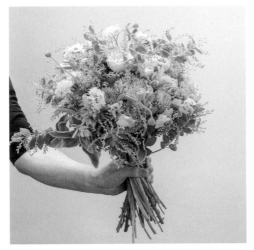

Front Side

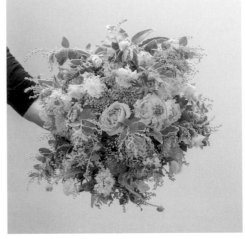

Upper Side

Rear Side

由於珍珠合歡的花苞和翠珠比主花玫瑰更高，因此產生了蓬鬆輕柔的效果。從上方俯視，就可以清楚看出作品無空隙，緊密組成的效果。

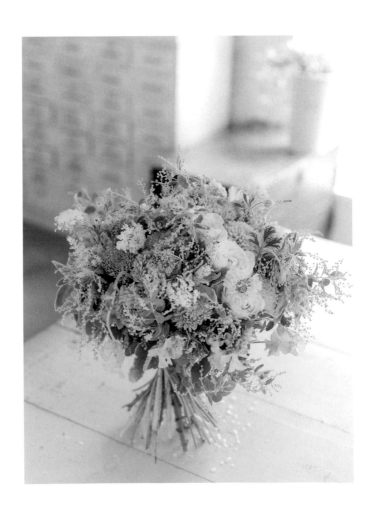

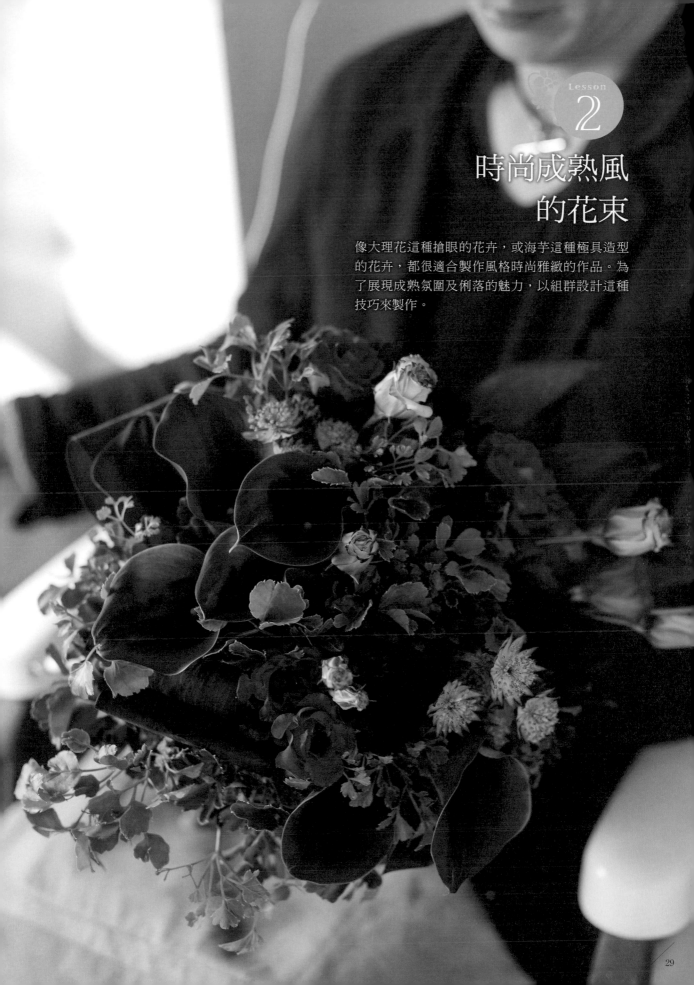

時尚成熟風
的花束

像大理花這種搶眼的花卉，或海芋這種極具造型
的花卉，都很適合製作風格時尚雅緻的作品。為
了展現成熟氛圍及俐落的魅力，以組群設計這種
技巧來製作。

材料與準備
Materials & Preparation

- ●大理花（黑蝶）
- ●海芋
- ●洋桔梗
- ●白芨
- ●福祿桐
- ●紅竹葉
- ●固定繩（麻繩和拉菲草等）

花材選擇的重點
Points to Select Flowers

●以深紅色的大朵大理花和酒紅色的海芋為主花。搭配沉穩粉紅的洋桔梗，略帶紅色的白芨及紅竹葉。所有花材皆為紅色系，乍看類似但卻顏色深淺不一，形成同色漸層，讓成品能展現出強弱重點。

●擔任填補空間功能的是福祿桐，清晰且深綠的顏色襯托著紅色系，是收斂整體作品過紅的

要角。要呈現出時尚感，清爽的氛圍是相當重要的。因此不只是顏色，花朵的形狀和質感，都選擇俐落的類型。

●洋桔梗的花苞是淡綠色，形狀也與綻放的花很不同。所以花苞亦可保留加以活用。

準備
Preparation

若洋桔梗在下端即分枝時，就爽快地一分為二，分成兩枝有花朵及花苞的材料。但一枝若有數朵盛開的花朵。那就分成二至四枝。這樣一來，無

需增加使用花材的種類和數量，便可以作出表情豐富的花束。紅竹葉通常一枝會帶有數片葉子，以手拔下葉子，一片片分開備用。

作法
How to Make the Bouquet

以三枝大理花構成三角形

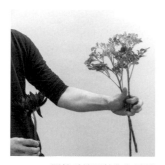

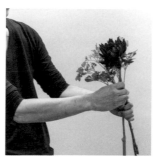

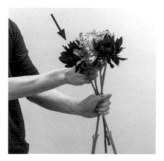

1 一開始手持兩枝作為填補空間的福祿桐。此時兩枝呈交叉狀握住。

2 首先插入一枝作為主花的大理花。由於大理花面積大且搶眼,在此放在中心位置。

3 接著插入第二枝大理花,和②的大理花呈現對稱位置插入。此時花朵高度須一致,但不必太過強求。

從自然的方向插入三枝海芋

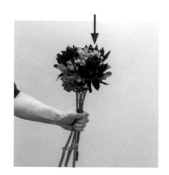

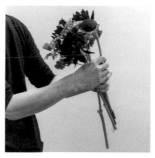

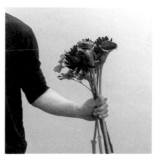

4 插入第三枝大理花後,即可形成大理花的三角形,中間穿插著福祿桐。

5 在②的大理花側邊添加海芋。讓海芋的花莖自然地放在大理花側邊。

6 接著在⑤的旁邊插入海芋,海芋的花莖方向也要保持自然。這樣一來,兩枝海芋就呈現相鄰的狀態。

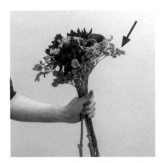

7　在⑥的後側插入一枝福祿
　桐。

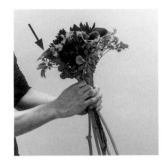

8　在與兩枝海芋相鄰的大理
　花對側插入一枝海芋，接
著在海芋後方插入福祿桐。

再補入三枝洋桔梗

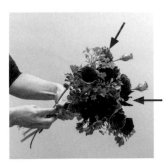

9　將兩枝洋桔梗，插在無海
　芋圍繞的兩枝大理花旁。
此次選有上端有花苞、下段也有
開花的桔梗。開花的桔梗高度同
大理花，這樣一來，花苞就會位
於較高處。

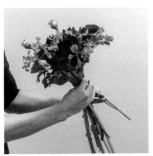

10　在正面大理花的前側，以相同方式插入洋桔梗。從上方俯視就可清楚
　看見三枝大理花所構成的三角形，和洋桔梗花苞所構成的三角形。

將每種花作出各自的組群設計

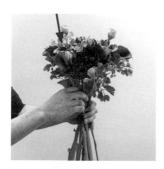

11 在⑧插入一枝海芋，海芋的位置放在前側。

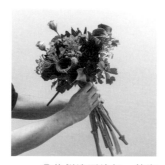

12 ⑪的側邊再追加一枝海芋。

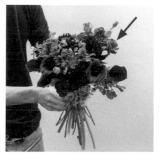

13 追加洋桔梗以包圍內側的大理花。

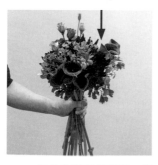

14 這是此階段的花束。海芋、大理花、洋桔梗各自聚集成群，可以清楚看到花朵的區塊。像這樣呈現區塊的擺放技巧稱為組群設計。此外，圖上箭頭處很明顯有一大塊空隙。

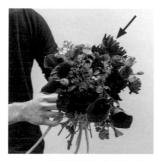

15 在⑭箭頭所指的縫隙插入一枝大理花。大理花互相比鄰，在此也成為一個組群。

16 在靠身體側有三枝海芋的位置補入兩枝海芋、一枝福祿桐。插兩枝海芋的地方則再插入一枝海芋。一旦海芋的數量增加，分量感就會增強。

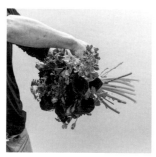

17 一邊檢視花束整體，一邊在有空隙之處及分量不足處加入福祿桐。

以紅竹葉的組群作為最後修飾！

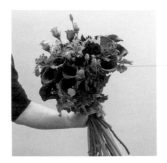

18 除了白芨和紅竹葉之外的花材全部組合完成，仔細的調整花朵高度和位置。在此步驟，後側會比前側略高一點。

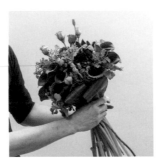

19 將兩片正面朝上對摺的紅竹葉，重疊插在花束近身側的洋桔梗後方。接著以相同方式，在插入五枝海芋處，也加進兩片紅竹葉。

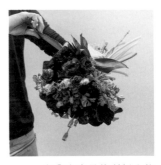

20 在⑲之中最後所插入的紅竹葉側邊（花束的下方），插入四、五片沒有摺疊的紅竹葉，可稍微互相重疊。讓葉片尖端比花朵稍微突出一些。

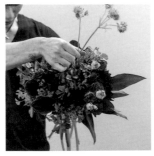

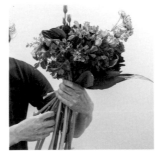

21 最後收尾時，將兩枝紅竹葉從花束上方插入空隙處。此時，不要勉強往下壓，從上方稍微插入後，再從下方輕拉花腳至略低的位置。接著再將手握處以繩子綁緊即完成。

完成的花束

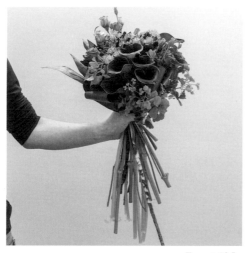

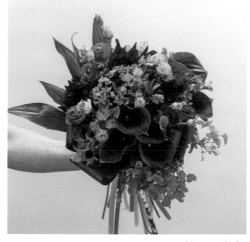

Front Side

Upper Side

可清楚看出大理花、海芋、洋桔梗和紅竹葉的群組設計。要營造出時尚氛圍,這種俐落感很重要。

製作海芋群組時,若讓海芋尖端方向形成弧度,成品的感覺就會很自然。

Image Change!

將完成後的花束再加上蔓生百部,能夠營造出輕盈感。不僅是蔓生百部,只要加入像是常春藤、百香果藤蔓、多花素馨等藤蔓類綠葉植物就能夠改變風貌。

將兩枝蔓生百部插在花束中央相同位置,並向左或右呈現自然的流動感垂下。擺放出宛如植物的自然生長方式,就能夠營造出天然氛圍。

仿舊時尚玫瑰花束

仿舊時尚（Shabby chic）是指在裝潢時，以懷舊感家具搭配可愛織品等元素，組合成古典且少女的風格。而花束配色以米色、咖啡色等微妙色調的玫瑰，來表現懷舊感的復古風情。

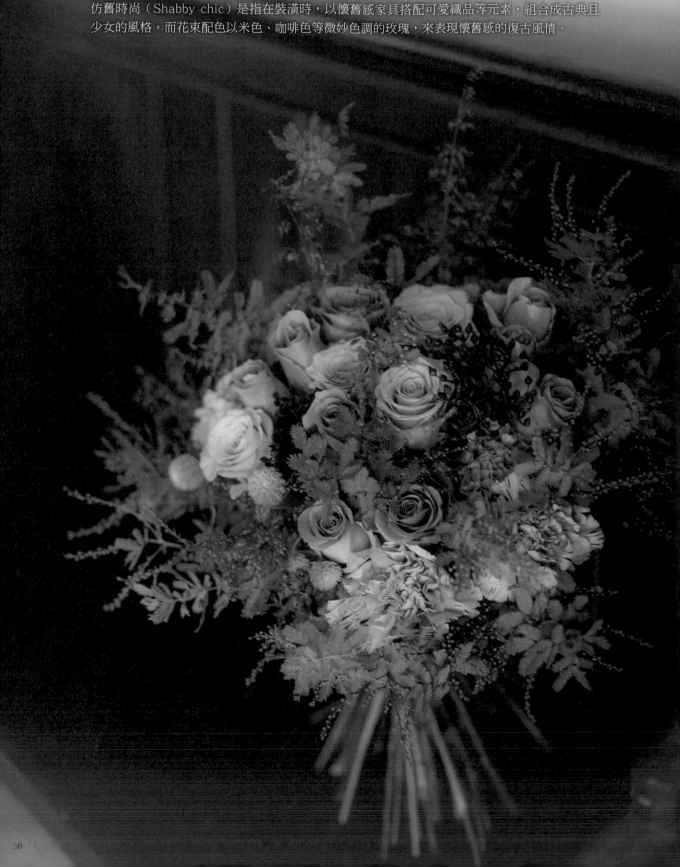

材料與準備
Materials & Preparation

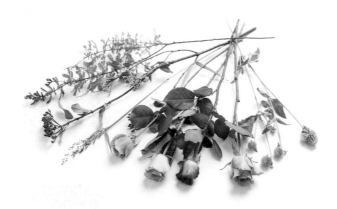

- ●貝利氏合歡（Purpurea）
- ●四季迷
- ●紅毛草
- ●玫瑰4種（Julia・米色系・粉紅色係・淡橘色系）
- ●千日紅
- ●康乃馨（Viper）
- ●固定繩（麻繩或拉菲草等）

花材選擇的重點
Points to Select Flowers

●咖啡色、米色等色系，非常適合營造仿舊氛圍。但若全都選擇沉穩花色，作品會太過暗沉，所以配上粉紅色系，作出米色到粉紅色的漸變。再點綴上橘色系花朵，利用咖啡色漸層到橘的方式，整合出美麗的色彩。

●葉材可選擇銀葉或帶有紅色的葉片較適合。此外，推薦以葉尖帶有紫色的紫葉黃櫨取代貝利氏合歡、非洲藍羅勒等植物替代紅毛草。若換上明亮綠色，懷舊時尚感就會消失，轉為可愛的風格。使用玫瑰的枝數很多，只要保留手握處之上的葉片，就不需使用合歡之外的葉材。

●以四種玫瑰為主花，合歡為填補空間，康乃馨、四季迷為配花，並裝飾千日紅和紅毛草。若想加入和主花玫瑰的質感截然不同的果實類點綴，就能夠讓花束產生層次感。

準備
Preparation

將所有花材手握處之下的葉片和花朵取下，玫瑰的花刺也必須去除。千日紅和四季迷下方有分枝時，則分切成二至三枝。

作法
How to Make the Bouquet

從主花玫瑰開始組合

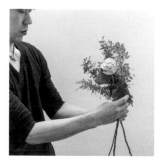

1 以兩枝合歡為中心，和一枝玫瑰構成最初的螺旋腳。

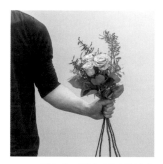

2 再加上兩枝相同品種的玫瑰。以傾斜的方式插入花莖，製作成螺旋腳。

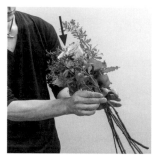

3 在②的三枝玫瑰後方插入兩枝粉紅色玫瑰。

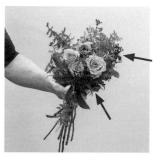

4 分別在玫瑰側邊和①的合歡旁，各插入一枝四季迷。

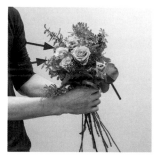

5 將三枝Julia玫瑰依照圖中箭頭插入。其中兩枝相鄰，另一枝則較遠。

插入玫瑰之外的花，決定大部分花朵的配置

⑥ 在⑤靠近身體側有一枝 Julia玫瑰的位置，再插入兩枝Viper康乃馨，玫瑰群組的後方插入一枝四季迷。

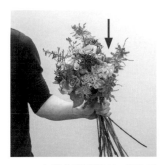

⑦ 在⑥的康乃馨旁，插入兩枝③中所插入的粉玫瑰，康乃馨靠近身體側插入貝利氏合歡。大致形狀到此階段已經完成，僅剩圖中箭頭處是空的。

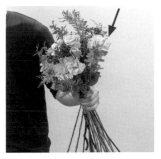

⑧ 在⑦中箭頭處插入康乃馨。

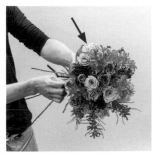

⑨ 在與⑧相對的位置上將康乃馨插得較低。高度之後再來調整。

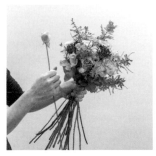

⑩ 轉動拿著花束那隻手的手腕，將花束前後移動檢視，確認花束整體沒有遺漏的空隙。若花束中透出光線，就是該處有遺漏的證據。

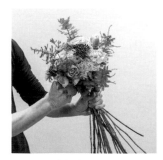

⑪ 空隙處追加玫瑰。由於已將相同品種的玫瑰作成了群組，因此在遺漏處加入和已有的玫瑰相同種類，統一整體性為佳。

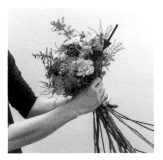

⑫ 在花束後方的玫瑰後側，加入一枝四季迷。

調整高度作最後修飾！

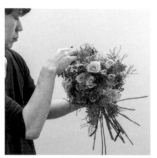

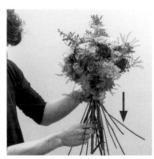

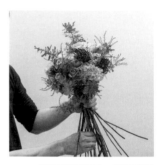

13 由於花朵配置已接近完成，因此來調整各個花朵的高度。此花束呈現中央處較高，四周較低的形狀。想要作出高度時，將花朵以指頭輕輕托住，並稍微鬆開握住花束的手以便提起花朵。想要降低高度時，則從下方將花莖慢慢往下拉。

14 若調整好高度，就再確認是否有任何遺漏的空隙。

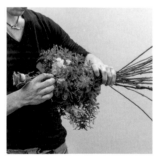

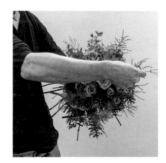

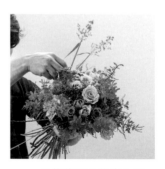

15 當空隙靠近中心處時，就插入深粉紅色的玫瑰。由於是位在康乃馨和玫瑰之間，因此由上方插入。

16 而作為點綴的千日紅在花束前、後側各插入一枝。此時，插入花朵間時的作法，一樣是從上方插入。

17 最後將紅毛草由上方一枝枝插入，也添加一些在周圍。將紅毛草的尖端調整為稍微凸出平均高度，這樣就完成了（在此使用六枝紅毛草）。最後在手握處以繩子牢牢綁緊。

完成的花束

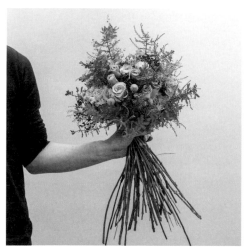

Front Side

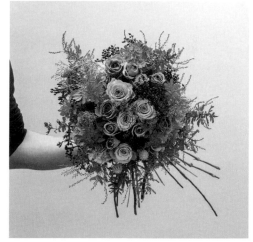

Upper Side

從上方看，就可以清楚知道所有玫瑰皆相鄰。雖然使用了四種玫瑰，但因為各自顏色不同，且區塊擺放有形成漸層連結，也不會感到過分雷同。花束的高度是中心較高，若讓合歡和紅毛草高出玫瑰，就成為充滿蓬鬆感的花束。為了要讓主花玫瑰更加醒目，因此將康乃馨和四季迷放在較低處。

Lesson 4 和風時尚花束

充滿和風時尚氛圍的花束，以組群手法製作。使用圓球造型的乒乓菊，顛覆以往人們對於菊花的既定印象，極具現代風格。想要製作出和風感時，在花材選擇和技巧上的運用都相當重要。即使使用了種類較少的花材，但只要善加利用組群設計手法配置花束，就可以產生明顯對比，強調出成品的印象。

材料與準備
Materials & Preparation

- ●山蘇
- ●乒乓菊
- ●大理花
- ●白邊萬年青
- ●泡盛草
- ●固定繩（麻繩或拉菲草等）
- ●釘書機

花材選擇的重點
Points to Select Flowers

●乒乓菊和大理花的組合，非常適合表現日式風格。本次花束選擇圓形花材，但選用不同形狀的花種也可以。

●由於主花是圓形的大理花和乒乓菊，所以加入質感和形狀完全不同的泡盛草作為點綴。

●填補空間葉材是有斑紋的白邊萬年青。比起圓葉，尖端銳利且細長狀的綠葉更能夠打造優雅感。而且，帶有白色斑紋的綠葉非常適合和風。

●山蘇是包覆花束下側的綠葉，不直接使用而是摺成圓弧後再加以利用。

準備
Preparation

將手握處以下的葉子拔除乾淨。

作法
How to Make the Bouquet

製作山蘇葉裝飾

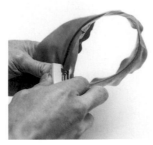

1　留下山蘇葉子中央的葉梗，從下方1/3處順著葉脈以手撕開。葉片左右兩側皆以此方式處理。

2　留下山蘇葉子中央的葉梗，從下方1/3處順著葉脈以手撕開。葉片左右兩側皆以此方式處理。

製作大理花組群設計

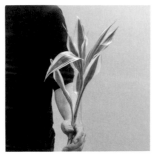

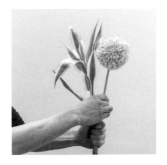

3　握住一枝作為花束中心的白邊萬年青。

4　在③中增加兩枝大理花，兩枝比鄰插入。

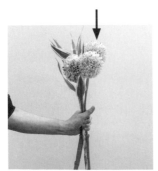

5　在④的兩枝大理花後方，再插入一枝。第三枝大理花的高度也相同。

44

將乒乓菊和泡盛草作成組群

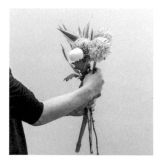

⑥ 插入一枝乒乓菊，和大理花形成對稱。

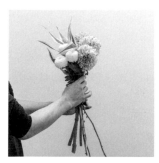

⑦ 將剩餘兩枝乒乓菊插在和⑥的乒乓菊重疊位置。

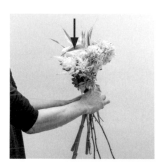

⑧ 以手將三枝泡盛草重疊拿起，插入大理花和乒乓菊之間。由於泡盛草的花較為纖細，因此將數枝聚集在一起強調存在感。這樣一來所有的花都各以三枝為單位形成組群狀態。

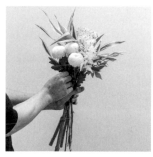

⑨ 在泡盛草的旁邊插入一枝白邊萬年青。在此已經大致成形。調整乒乓菊和大理花的高度。並將每個組群設計的三枝花朵各作出細微的高低層次，和相鄰的大理花及乒乓菊高度大致相同。右圖是調整過後的樣子。

以山蘇的裝飾包圍

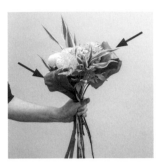

10 將一開始製作的山蘇裝飾，分別插在乒乓菊後側和大理花後側。

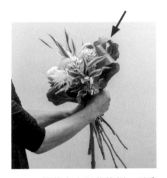

11 接著在大理花後側，再重疊插入一枝山蘇裝飾。不是完全重疊，而是比一開始插入的山蘇稍微高一些。

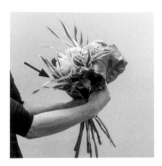

12 在⑩所插入的山蘇和乒乓菊之間，插入一枝白邊萬年青。

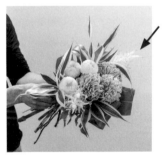

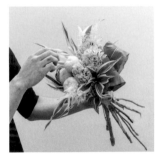

13 將兩枝泡盛草插在大理花後方，沒有山蘇和白邊萬年青的位置（空隙處），仔細調整花朵和葉子方向後，以繩子緊緊綑綁手握處就完成了。若花莖長度不一致，就修剪整齊。

完成後的花束

從上方俯視，可以清楚看見所有花朵各自組群。就算花朵種類較少，也可以藉由作成組群的方式突顯花朵。

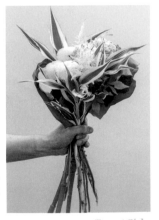

Front Side

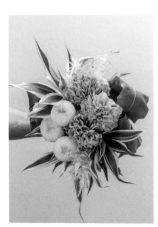

Upper Side

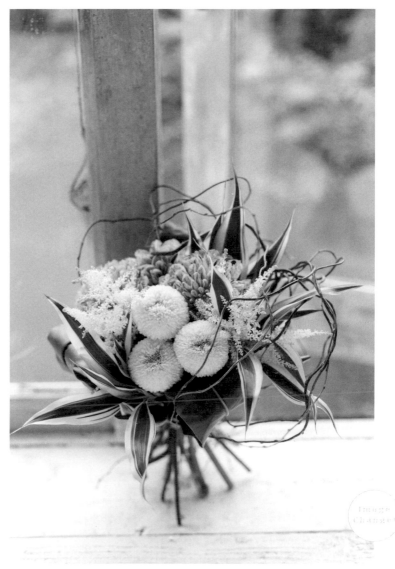

雲龍柳是自古以來就常使用於
花藝的枝材。由於質地柔韌，
可以順形成圓形，相當容易進
行塑型。

在完成花束上插入四枝作成圓形的雲龍柳，讓原本靜態的花束產生動態感與分量
感。大膽地藉由非對稱感，維持和風的氣息。

1　將雲龍柳的前端以手彎成
　　圓形。

2　作成圓形的部分，以#24或#26的鐵絲綑綁固定。兩處固定的鐵絲不
　　剪斷，建議使用同色系不顯眼的花藝鐵絲。

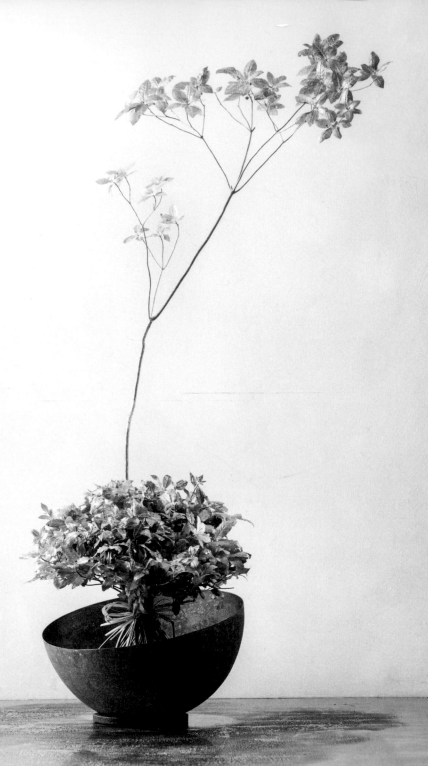

Lesson

5

秋色豔麗的枝葉花束

若使用開始轉紅的吊鐘花葉，以漸層之美作為主，就無需其他花材，成品會清爽且優雅。使用枝葉製作而成的圓形花束，由綠轉紅的色調，展現秋意特有的樣貌，讓我們直接感受到季節變遷。從其中延伸出一枝，亦能表現枝葉之美的作品。

材料與準備

●吊鐘花

●固定繩（麻繩或拉菲草等）

花材選擇的重點

●無論是主花或填補空間皆使用吊鐘花。正因如此，配置時就需要斟酌葉片顏色、形狀，以呈現枝物的美感。

●由於自然生長的樹枝，不會有完全一樣的形狀。因此中心的長枝就依照喜好加以選擇吧！當枝形良好但分量過多時，就切掉多餘分枝。

準備

因為想要讓在下方集結成束並且齊高，要先將花材整理成如圖中的短枝一段一段。沒有帶葉片的樹枝就去除，並預先選擇好想要保留在中心的長枝。

作法
How to Make the Bouquet

組成圓形的中心部分

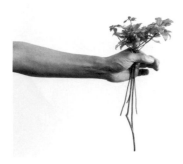

1 選擇筆直的枝幹，一開始將五枝左右抓在一起。這將會成為花束中心。

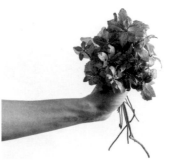

2 一邊塑成圓形，一邊逐漸將枝幹製作成束。無論是補在內外側，都先觀察葉片的面向後插入。

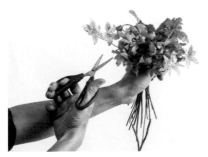

3 將凸出圓形的枝幹，以修剪等方式整理成漂亮的形狀。

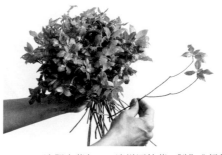

4 一邊觀察葉色，一邊增添枝葉，製作成顏色參雜的感覺。

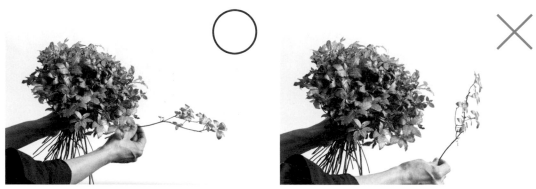

5　當花束逐漸增加枝幹的同時，注意葉子的方向不要相反。
　　若葉子以反方向插入，製作形狀變形，就無法作出美麗的圓形。

最後修飾

6　一邊從花束上方或側邊等各個角度觀察，一邊
　　確認顏色和形狀是否跑掉。當顏色跑掉時，就
　　另加入想追加顏色的枝葉或調整方向。

7　若圓形部分完成，就從上方將長枝從中心插
　　入。插入時，順著樹枝的螺旋腳方向是很重要
　　的，接著將手握處以繩子綁起即可。

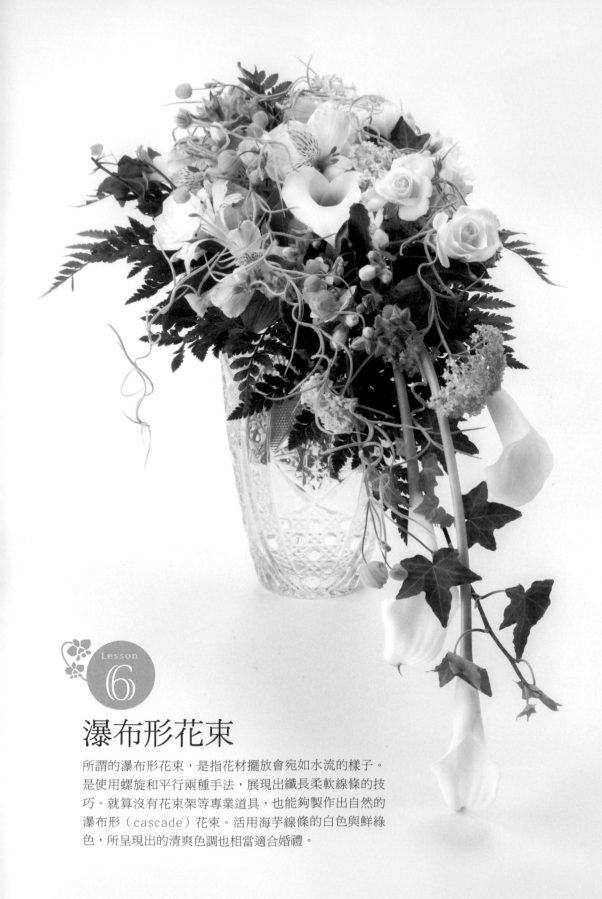

Lesson 6

瀑布形花束

所謂的瀑布形花束，是指花材擺放會宛如水流的樣子。
是使用螺旋和平行兩種手法，展現出纖長柔軟線條的技
巧。就算沒有花束架等專業道具，也能夠製作出自然的
瀑布形（cascade）花束。活用海芋線條的白色與鮮綠
色，所呈現出的清爽色調也相當適合婚禮。

材料與準備
Materials & Preparation

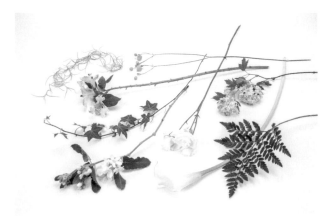

● 海芋（Crystal Brush）
● 玫瑰（Snow Dance）
● 白色藍星花（Pegasus White）
● 水仙百合（Green Day）
● 雪球花
● 松蘿
● 高山羊齒
● 白玉草
● 固定繩（麻繩或拉菲草等）

花材選擇的重點
Points to Select Flowers

● 瀑布形花束適合選用線條感的花材。在此選擇海芋作為主花。

● 填補空間花材使用雪球花，配花則選用白色藍星花、水仙百合、白玉草等花材，以綠白色系呈現清爽氣息。

準備
Preparation

清除手握處下方的枝葉。雖然白色藍星花很容易脫水，但只要將切口以噴火槍等工具炙燒碳化後，就能讓水分攝取及維持度變得很好（左圖）。在製作花束之前讓花朵充分吸收水分吧！

作法

How to Make the Bouquet

調整海芋的弧度

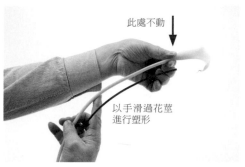

此處不動

以手滑過花莖
進行塑形

1 準備三枝當作主花的海芋。瀑布形花束中，曲線是重要的設計。若原本花材彎度不夠或不如期望，就再以手指塑形。以手指如圖般凹摺，改變花莖形狀加以調整。

以平行方式組合前端部分

2 海芋全部朝上，平行握住。花面不要對齊，呈現階梯狀排列。

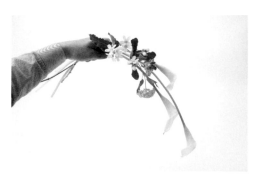

3 將雪球花跟白色藍星花以平行方式插入②。為了不要遮住海芋，組合時排列在海芋下方。

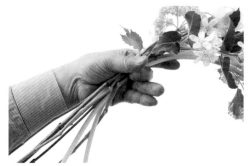

4 觀察手握處，就可以清楚看見花材呈現平行狀。

後方則以螺旋方式組合

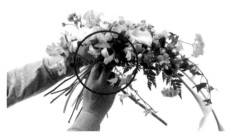

5 　為了呈現流線感（瀑布形），以平行方式添加其他花材和高山羊齒。與③相同，全部都插在比海芋下方的位置。圖中為花束前方部分完成的樣子。

6 　在花束後側也加入花材。從這邊開始以螺旋腳的手法將花莖斜向插入。花材的順序則是隨機添加水仙百合、白色藍星花和白玉草等花材。

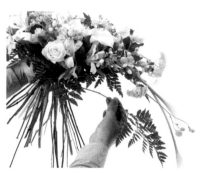

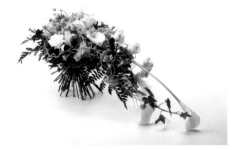

7 　若後側也作出一定程度的分量時，就從花束下方加入高山羊齒覆蓋。完畢後將手握處以繩子牢牢綁緊。

8 　最後以松蘿纏繞花束製造出動態效果。若將松蘿以插花專用黏著劑固定，就算拿起花束移動也不會脫落。

春日自然風
架構式花束

選用春天代表花朵之一的鬱金香，柔粉又可愛，充分展現出時節的甜美感。以藤蔓和枝物製作底座，再將花朵以螺旋腳的方式插入其中。底座不但可以支撐花朵，就算花朵數量不多依然可以營造分量感。花朵凋謝後，也能夠當成葉子和樹枝組成的綠葉花束觀賞，別有一番風味。

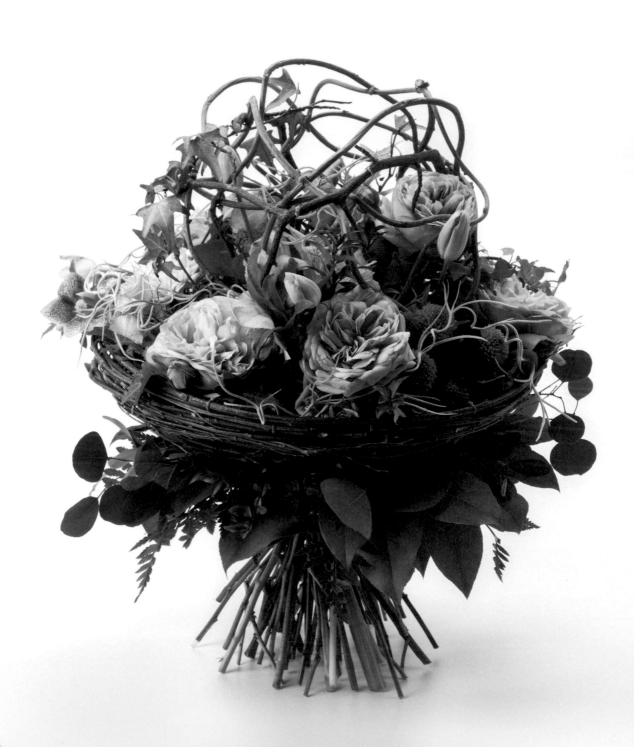

材料與準備
Materials & Preparation

底座
材料
- ●垂柳
- ●東北雷公藤
- ●剪短的樹枝
- ●＃14鐵絲
- ●花藝膠帶（咖啡色）
- ●束帶

花材
- ●玫瑰（粉紅色）
- ●迷你玫瑰（Aileen）
- ●鬱金香（Gander's Rhapsody）
- ●綠小菊（Country）
- ●聖誕玫瑰
- ●陸蓮花
- ●尤加利葉
- ●斐濟果葉
- ●北美白珠樹葉
- ●福祿桐
- ●常春藤（紅·綠）
- ●香桃木
- ●高山羊齒
- ●松蘿
- ●固定繩（麻繩或拉菲草等）

花材選擇的重點
Points to Select Flowers

●為了營造出春天氛圍，因此選擇粉紅色系搭配。並藉由深綠色的填補空間枝葉，來襯托出春意柔美的可愛感。

●選擇存在感不輸給藤蔓和枝葉，不會太淺的粉紅色來營造出浪漫氛圍。以較小的鬱金香展現春天感，並以主花玫瑰呈現甜美。

●填補空間的是頗具分量的斐濟果葉、香桃木和福祿桐。最後為增添自然感，以松蘿和常春藤點綴。

準備
Preparation

將花材手握處下方的枝、葉和花朵清除乾淨。底座架構以藤、柳材料製作，記得在在組合花材前，先將架構完成。若沒有時間或材料製作，也可以改用現成品，於花藝資材行可購得。

作法
How to Make the Bouquet

柳條架構的作法

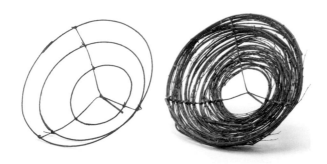

1. 將#14鐵絲以花藝膠帶（咖啡色）包覆纏繞。若使用比#14更細的鐵絲，會因強度不足，導致在插入花朵時產生會變形崩塌的情況。

2. 以①的鐵絲製作三個大小不同的圓形，再使用鐵絲如圖般將三個圓形固定住。向下延伸的鐵絲則作為手把。

3. 在重點處以束帶固定，沿著②的圓形捲上垂柳。大約會使用到十枝左右的垂柳。

雷公藤架構的作法

1. 將雷公藤以彎摺成球體的方式組合，並同時在連接處以束帶固定。

2. 加入切短的藤枝，確認整體平衡後，以束帶固定。

3. 若確認球體固定完成，即可加上#14鐵絲作把手，並且再以同色的花藝膠帶（咖啡色）將手把整體纏繞包覆。

固定架構

1. 將雷公藤架構放在垂柳架構上，並重疊兩底座的手把，再以花藝膠帶（咖啡色）纏繞固定。

從架構上方插入花材，以螺旋腳方式組合

2. 雖然是以螺旋腳方式插花，但若將花從架構上方逐漸插入，會和之前的插花方式有很大的不同。首先在兩個架構之間，添補入斐濟果葉和香桃木。

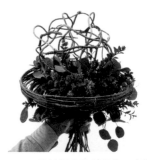

3. 持續插入綠色植物，表現生動茂密的樣子。由於尤加利葉垂下的模樣也相當可愛，因此也補在垂柳架構下方。不妨也將一些尤加利葉之外的花材補在下方。如此一來架構就不會懸空，進而產生一體感。

主花考慮高度和位置
後再插入

收尾
以綠葉點綴

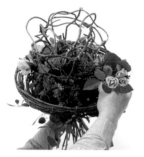 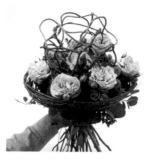 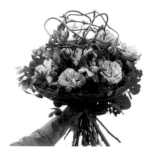

4 在綠葉之中插入主花玫瑰
（粉紅）之外的花朵時，
建議自由配置。但由於綠葉的顏
色和存在感較強，將聖誕玫瑰、
迷你玫瑰或綠小菊等數枝固定
在一起，效果會較為顯著。鬱金
香花朵形狀特殊，因此以一枝一
枝作出高低差的方式來配置會較
佳。

5 以玫瑰（粉紅色）包圍雷
公藤的方式，平衡地配置
於整體。讓這些玫瑰的高度略高
於④所插入的花，並使玫瑰高度
一致。此外也試著在雷公藤架構
球中插入一些花。讓此部分的玫
瑰高度稍微更高。

6 使用紅、綠兩色常春藤增
添變化性。若是纏繞在架
構上會更添自然感。接著在垂柳
架構的下方（花束下方）插入北
美白珠樹葉或高山羊齒。這時也
別忘了螺旋腳方式插入，最後以
繩子固定。再將松蘿纏繞在雷公
藤架構和花朵上作為修飾。

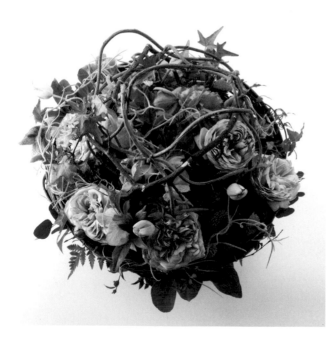

從上方俯視，茂密深綠給人深刻印象。
藉由賦予花朵呈現高低層次，讓上方和
側邊呈現出截然不同的風貌。

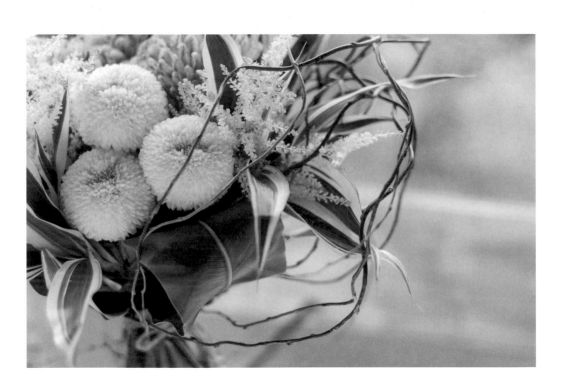

Chapter

3

花束的
包裝方法

為了將細心完成的花束當作贈禮送人，讓我們來學習包裝的技巧吧！包裝主要目的有二，其一是為了運送的保護作用，二來亦有錦上添花效果，讓作品更有魅力。牢記包裝的基礎技巧，一起來挑戰看看吧！

Lesson
1

保水的作法

花束在包裝之前一定要進行保水動作。保水就是指讓花束徹底吸收水份。依據花店作法不同，保水方式也會有所差異，在此要介紹的是容易執行，使用廚房紙巾的方式。

材料與準備
Materials & Preparation

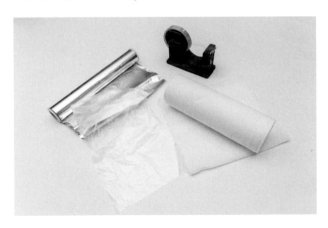

●鋁箔紙
●塑膠袋（小型）
●廚房紙巾
●透明膠帶

材料說明
About Materials

●表面無顆粒的廚房紙巾吸水性較強。在此使用三張左右的捲筒式紙巾。

●由於是普通塑膠袋，因此在此所用的是開口20cm寬的種類，只要是不會漏水，且尺寸可完全容納花束莖部的塑膠袋，都可以使用。

步驟
Procedure

1 使用三張左右廚房紙巾，將花束固定處以下部分全部牢牢包覆。

2 在花瓶等有深度的容器中裝滿乾淨的水，將①中廚房紙巾包覆的部分徹底浸泡。

3 將②裝入塑膠袋，讓花束底部觸碰到袋底。

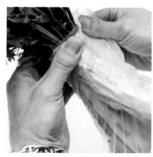

4 廚房紙巾確實插入袋中後，將塑膠袋多出來的部分包捲在廚房紙巾處，牢牢收合於固定處。

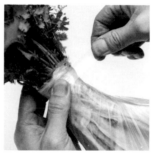

5 以透明膠帶貼住收合部分。膠帶可貼長一點，以防脫落。

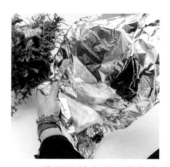

6 將鋁箔紙光亮面當作內側，放上⑤。鋁箔紙可保護塑膠袋防止破損。使用較多的錫箔紙，再修剪掉多餘部分。

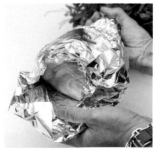

7 以鋁箔紙包捲⑤，底部也確實包覆。

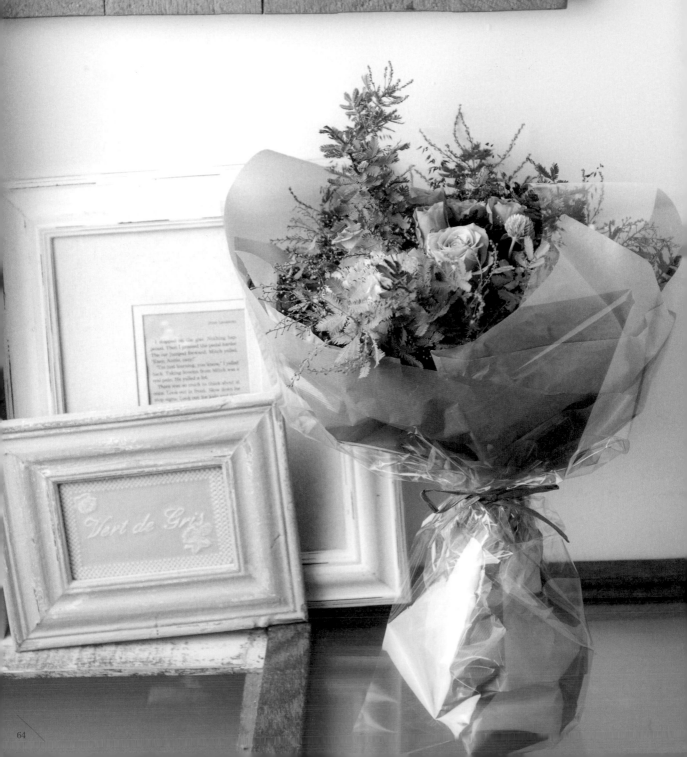

於 Lesson 2 標題區

Lesson

使用兩張包裝紙的
基礎包裝法

學習只使用兩張包裝紙，配合花束印象的色調和氛圍來製作。
本教學中最後會以透明包裝紙包覆，但若最後不加透明包裝紙直接完成，
所呈現出的自然感也很不錯。

材料與準備
Materials & Preparation

●薄葉紙（灰色）
●HDP（高密度聚乙烯）薄膜（焦糖色）
●OPP塑膠紙
●紙緞帶

材料說明
About Materials

●外側的包裝紙是包裝用HDP薄膜。HDP是擁有強度且防水的材質。同樣效果亦可使用皺紋紙、牛皮紙等紙類替代。

●薄葉紙是重疊於紙張上非常輕薄的紙類總稱。也就是棉紙，在服飾店中也使用來包裝服飾。在此為了要輕柔的包覆花束而使用，搭配的紙張不是薄葉紙也無妨。在薄葉紙上打蠟作成的蠟紙也很受歡迎。

●OPP透明包裝紙是花店包裝時為了保護花朵及防止漏水所使用的，透明的材質也有讓化朵看起來清晰的效果。

●挑選自己喜愛的緞帶，緞帶材質的不同會左右整體花束氛圍。選擇紙緞帶或拉菲草，看起來會簡單又質樸。使用絲帶或較寬的緞帶時，則能夠展現華麗感。

＊雖然HDP薄膜和OPP塑膠紙在此使用整捆的種類，但也有販售已裁切好的。就依照要包裝的花束大小來選擇吧！

準備
Preparation

事先將包裝紙配合花束尺寸裁剪。HDP薄膜材剪成花束直徑兩倍寬，薄葉紙則橫向對切。

順序
Procedure

1 將裁剪成一半的薄葉紙，如圖中錯開直角對摺。另一張也以同方式摺好備用。

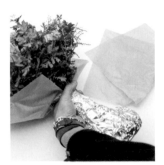

2 使用①的薄葉紙包覆花束一半。保水處包覆時則稍微覆蓋，並收握手握處。

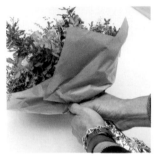

3 取另一張薄葉紙與②呈對稱位置包覆花束，手握處也一樣捏緊收牢。

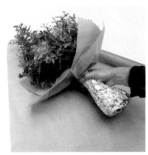

4 裁剪好的HDP薄膜展開成長方形，紙張角落對齊花束頂點，將花束放到紙上。

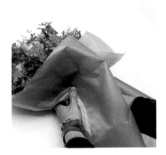

5 以右手壓住薄葉紙，左手將左側HDP薄膜包住花束，再以左手收手握處。

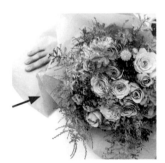

6 將右手抽出，並在右側角落下方作出向內的摺痕。

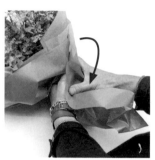

⑦ 摺痕作好後，以右手將HDP薄膜覆蓋過來。

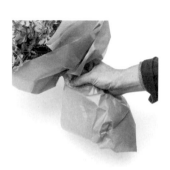

⑧ 手握處保留包裝紙的蓬鬆感。

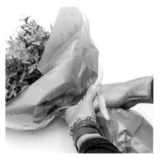

⑨ 將OPP塑膠紙跟HDP薄膜同樣放置成長方形，以④至⑧的相同方式包覆花束。但不作⑥的內褶。最後以兩手輕收起固定處。

⑩ 左手抓握固定處，直接使用紙緞帶纏繞兩圈。

⑪ 以雙手拉紙緞帶，讓緞帶綑緊手綁處，最後打上蝴蝶結就完成了。

＊單純以手很難收起包裝紙時，可以一邊使用透明膠帶固定一邊製作。

Lesson 3

迷你輕柔花束
的包裝法

以圓形紗布包裝起小小的花束。帶有輕柔質感和透光感的成品相當可愛，可當作隨手贈禮。

材料與準備

●圓形紗（直徑35cm）
●餐巾紙
●橡皮筋　2條
●絲帶

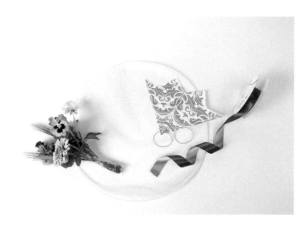

材料說明
About Materials

●圓形紗原本是用於包裝小盒子的包材。這次在圓形紗四周拷克並加入釣魚線，表現出具有張力的和緩曲線。

●花束以長約20cm的包材包覆，請依照花束尺寸選擇紗布大小。

●在此使用裁剪過的花紋餐巾紙，但也可以使用普通的正方形款式。

●緞帶建議使用適合搭配紗布的絲帶。

步驟
Procedure

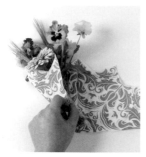

1 將餐巾紙攤開一摺,展開成橫長形。將花束放置在中央稍微偏左的位置,從左側開始包覆保水處。

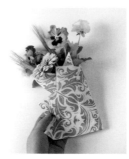

2 右側餐巾紙也重疊於①之上。

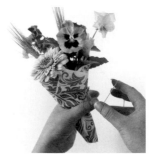

3 將②以左手輕輕收起手握處,綁上橡皮筋。

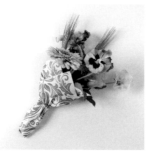

4 藉由橡皮筋固定餐巾紙。

5 對摺紗布,但不要剛好對半,而是後大圓前小圓。

6 左手壓住摺疊好的紗布左端,並以右手抓住中心線往左端重疊。

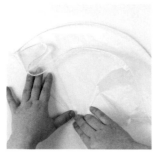

7 確實摺疊⑥的重疊部分。

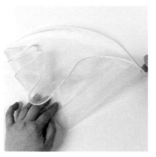

8 在⑦上重複⑥兩次,將紗布作成1/4圓形。

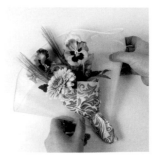

9 將⑧摺疊的部分當作背面,在正面中心放上花束。摺疊部分從上方看時會在右側。

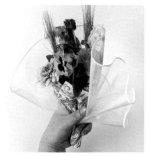 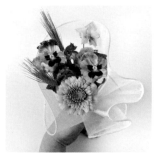

10 將花束固定處連同紗布握住，右圖是從上方俯視的樣子。

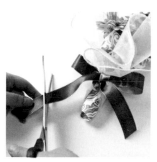

11 手握住的部位以橡皮筋綁起。橡皮筋的位置只要能固定住紗布，任何地方都OK。

12 以絲帶綁綁蝴蝶結，遮蓋⑪的橡皮筋。最後將緞帶尾巴修剪整齊就完成了。

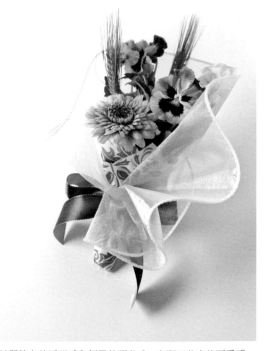

紗質特有的透明感和輕柔的躍動感，突顯了花束的可愛感。

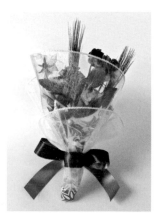

Lesson 4 氣球風包裝

仔細作出褶子，宛如氣球般膨起的包裝。稍微探出臉來的花束顯得相當可愛。

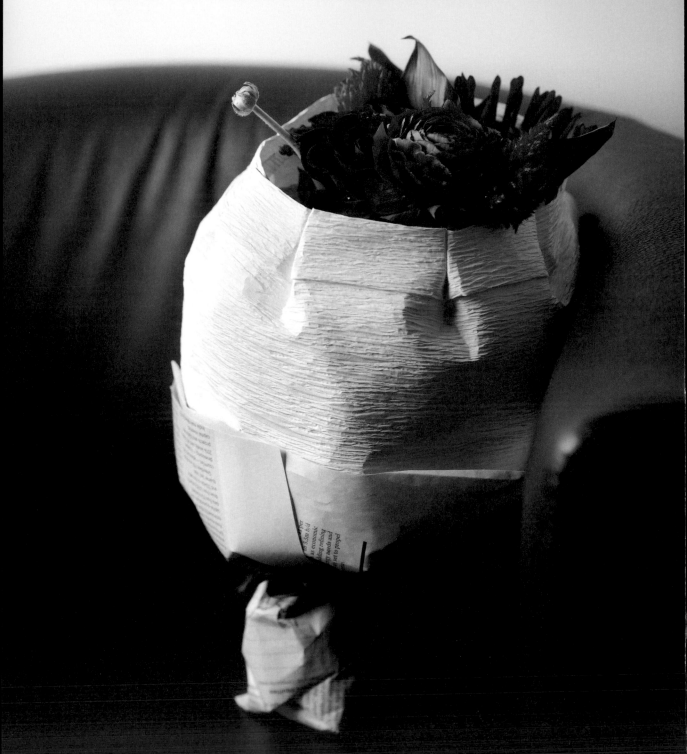

材料與準備
Materials & Preparation

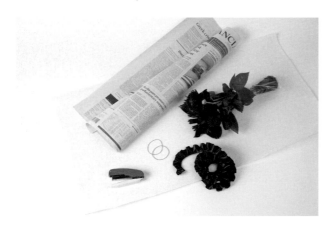

●皺紋紙（25cm×76cm）
●英文報紙
●橡皮筋　2條
●釘書機
●荷葉緞帶

關於材料
About Materials

●皺紋紙是使用於花束包裝，經過皺紋加工的厚紙。強韌且牢固。這次使用的是正面奶油色，背面白色的雙色紙。尺寸則是將76cm寬的紙張，維持原寬度裁剪下25cm長。

●英文報紙則用於包覆花束保水處。也可以蠟紙或薄葉紙等取代。
●荷葉緞帶是打褶的絲帶，請配合花色選擇。在此由於絲帶無需打結，若改用髮圈替代也OK。

步驟
Procedure

1 將皺紋紙白色面朝上，橫向放置，將靠近身體側往上摺1cm。

2 ①所摺疊的地方接著再往上摺3cm寬。

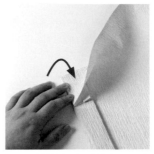

3 皺紋紙左側②的部分往內摺6cm左右。

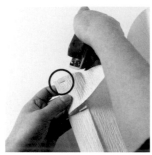

4 ③所摺的部分距離外側5mm處，以釘書機固定。

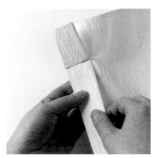

5 將④反摺攤平。

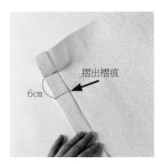

6 從距離⑤攤開處6cm左右處，輕輕摺出褶痕。

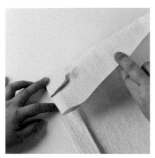

7 這次將⑥中的褶痕處確實摺起。

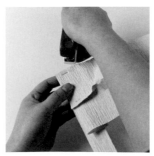

8 摺好的地方從外側以和④相同方式，以訂書針固定。

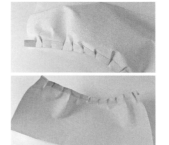

9 重複⑤至⑧，如圖般製作約寬5.5cm的褶子。最後的褶子長度或許會有不符的狀況，但最後包覆時會重疊，故無需在意。

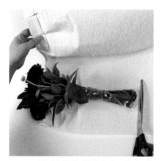

10　將奶油色朝內側，放上花束，使花束頂部露出2cm左右。並將皺紋紙下方修剪成多出保水處約1cm左右。

11　包覆花束，以略比花束直徑稍微寬鬆的程度，重疊皺紋紙。重疊處以釘書機固定。再將花束從上方輕輕移出。

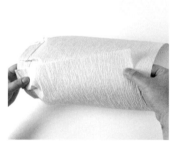 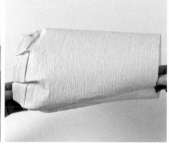

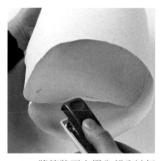

12　以左手抓住作成筒狀的⑪褶子處，將未固定處往內側摺入。此時，越到下方往內摺入的部分就越多，呈現如右上方圖般的梯形。

13　將筒狀下方摺入部分以釘書機固定，盡可能釘在靠外側處。

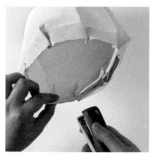 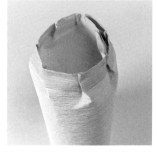

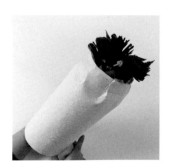

14　將⑬的筒狀一側打摺處，以釘書機從內側固定，右圖是固定後的樣子。釘書機固定的地方打開也無妨。這時就以釘書機固定兩處。

15　⑭中釘書機固定部分在下方，將花束由上插入。讓花束的上方露出約2cm高度。

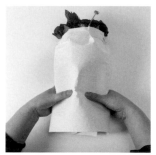

16 決定好花束位置後，將手握處以兩手緊緊收起。

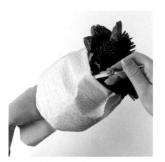

17 以左手握住花束，右手以免洗筷從花束間隙插入，將皺紋紙撐膨。有皺褶凹痕處也以免洗筷從內弄平。

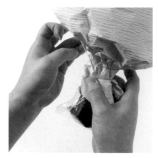

18 在手握處以橡皮筋綁三圈固定皺紋紙，使用透明膠帶固定也OK。

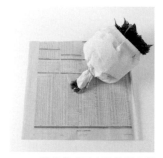

19 將裁剪成正方形的英文報紙攤開，將花束頂部對準角落處放置。

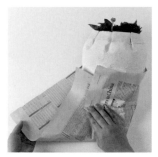

20 將⑲的角落對角處往上摺向花束正面，以右手將右側角落也摺向花束。

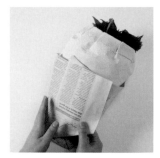

21 也將左邊角落覆蓋花束，並整理英文報紙，使高度一致。

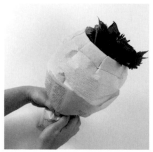

22 左右手同時向內將英文報紙收緊。

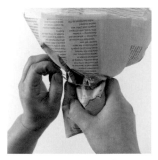

23 手握處以橡皮筋綁兩至三圈。

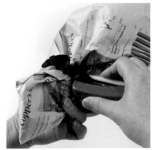

24 綁上荷葉緞帶以遮住橡皮筋，以釘書機將緞帶重疊部分訂好就完成了。緞帶太長時，剪去多餘部分。

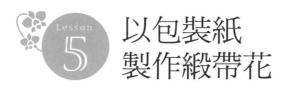

以包裝紙
製作緞帶花

Lesson 5

花束的包裝，只需改變緞帶就能夠轉換氣氛。以下介紹兩種使用包裝紙的原創緞帶作法。
由於兩種都是以鐵絲固定的緞帶，因此不只是花束，也能夠用於禮物盒或提籃持手等地方，
用途相當廣泛。

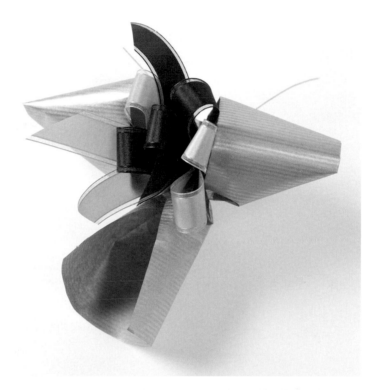

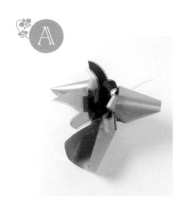

以緞帶 & 包裝紙製作
成熟風緞帶花

以銀色紙張襯托素雅酒紅色・金色的組合，製作成的緞帶花。
不但具備紙張獨特的強韌，也能為花束增添豪華感！

材料與準備
Materials & Preparation

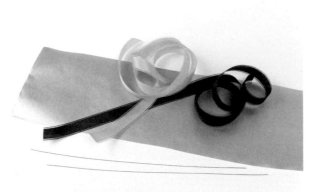

● 銀色和牛皮的雙面紙（15cm×60cm）
● 緞帶（酒紅色・金色）（約120cm）
● #26鐵絲　2條

步驟
Procedure

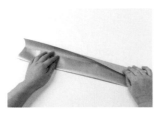

1 將牛皮面朝上，紙張橫向放置，再將紙張上下摺往中央。摺疊時上側稍微重疊於下側。

2 將①摺疊的部分作為內側，如圖般將一頭彎曲摺疊成三角形的角狀。

3 一邊維持②的三角形，一邊以手輕輕束起，再以鐵絲旋轉固定。此時鐵絲所固定的地方非中心而是偏一邊，並讓轉緊固定的鐵絲尾巴呈現一長一短的狀態。

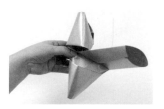

④ 將未摺疊的部分，也如同
③一般彎摺三角形。

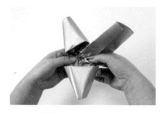

⑤ 將與③的鐵絲固定處重疊
部分，以手緊緊束起。

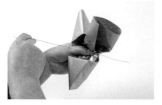

⑥ 將③的鐵絲較長的地方往
前拉，並轉緊固定⑤所束
起的部分。

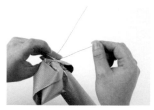

⑦ 固定後將鐵絲轉向後側。

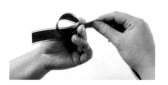

⑧ 酒紅色緞帶以左手作成環
狀，並留下5cm長度，將
拇指插入環中，以食指和中指壓
住緞帶的較長側，再以右手抓住
緞帶較長側。

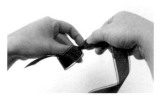

⑨ 以右手將環後方的緞帶轉
起。

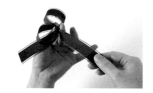

⑩ 一邊將左手的食指壓住在
⑨中轉起的部分，作一個
比⑦的環稍大的環並旋轉，再以
食指壓住。

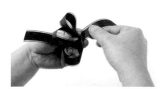

⑪ 在⑩的環對向也製作環，一
邊以食指壓住並轉起。

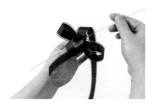

⑫ 以左手指頭壓住在⑪中
扭轉的部分，並以右手將
鐵絲穿過一開始在⑦中所製作的
環。

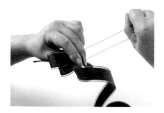

⑬ 一邊以手牢牢抓緊緞帶中
心處，並以右手確實拉緊
鐵絲兩頭。

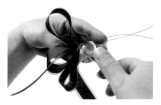

⑭ 轉緊鐵絲固定後，從固定
部分留下5mm長度後，以
鉗子剪斷。

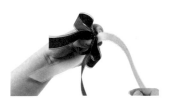

⑮ 將金色緞帶的背面對準⑬
的中央處，並以左手的拇
指和食指壓住。

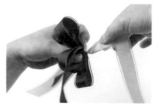
16 以右手抓住金色緞帶的較長側，扭轉兩圈，讓緞帶正面朝外。

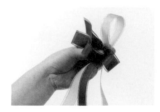
17 以金色緞帶作出稍大的環。

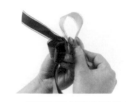
18 和酒紅色緞帶相同方式，重複製作環並扭轉的動作，將⑰圓環的後方轉起，製作兩個環。

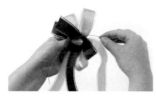
19 完成金色緞帶的兩個環後，再次將鐵絲穿過酒紅色緞帶中央的環（⑦的環）。

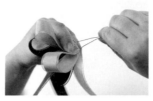
20 以左手牢牢壓住緞帶，拉緊並扭轉鐵絲以固定。固定之後，鐵絲以和⑬相同的方式，以鉗子修剪。

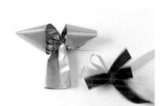
21 圖是①至⑥所製作的紙緞帶，和⑦至⑳製作的緞帶環。將這兩種部分組合在一起。

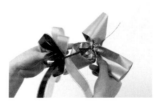
22 將緞帶環重疊於紙緞帶的中心。手持緞帶環時，以左手壓住中央⑦的環直接重疊。

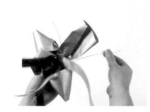
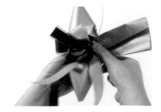
23 將固定紙緞帶的鐵絲拉向前方，穿入⑦的環中。

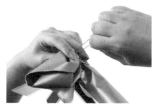
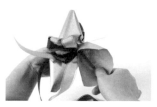
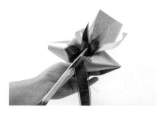

24 以右手緊緊將㉓的鐵絲往緞帶後面拉，並扭轉固定。

25 仔細以手攤開紙緞帶下方。

26 配合整體協調性，斜剪兩條緞帶的尾巴。

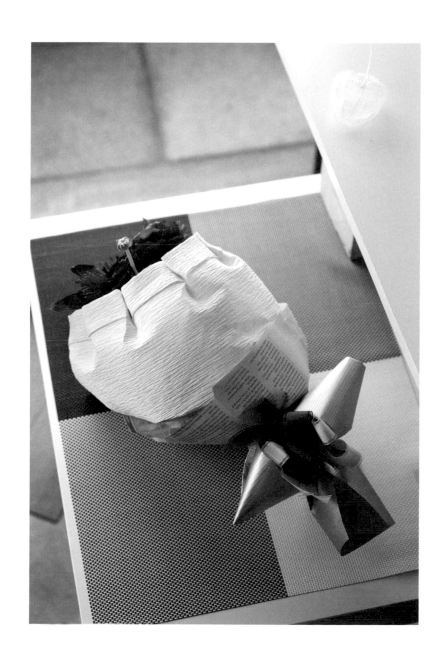

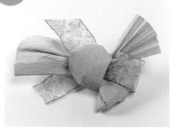

以摺紙的方式摺疊製作
和風緞帶裝飾

將雙面包裝紙摺成屏風狀，製作出的和風緞帶，
並以寬幅的歐根紗增添華麗感。
使用較厚如皺紋紙這類的紙張，就能作出美麗的成品。

材料與準備
Materials & Preparation

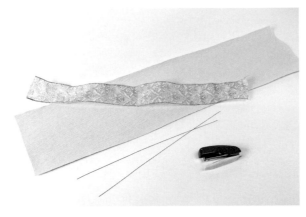

● 皺紋紙(18cm × 76cm)
● 歐根紗緞帶　56cm
● #26鐵絲　2根

步驟
Procedure

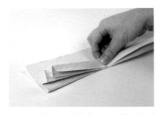

1 將想要當作正面的那面
朝下，紙張橫向擺放。從
左側開始摺成寬5cm左右的屏
風狀。屏風的頭尾若都以同一面
收尾，即可製作出立體漂亮的效
果。

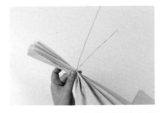

2 以鐵絲固定①所摺疊的部
分。

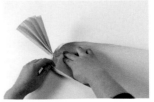

3 以手打開鐵絲固定處下方
部分的紙張。

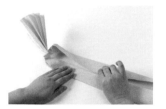

4 將③上下輕輕摺起，在中央稍微摺疊。

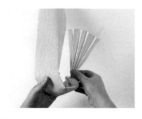

5 以手抓著④的部分，捲起鐵絲固定之處。

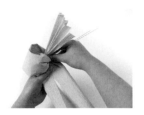

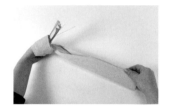

6 在捲起稍微下面的地方緊緊收起。

7 以手拉住紙張右端，如圖般將紙張輕輕重疊呈現細長形。

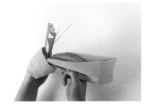

8 將⑦插入⑤所捲起的部分之中。

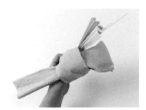

9 輕輕拉出紙張，如圖般在中央作出紙環。

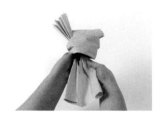

10 尾巴的地方如圖般以手輕輕展開。

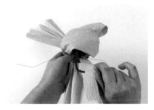

11 取一根固定扇狀的鐵絲尾巴，穿入紙環中並往上拉。

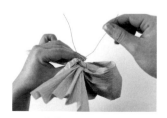

12 將⑪的鐵絲往後側拉，和另一條鐵絲尾巴，一起扭轉固定中央紙環背後束起的部分。

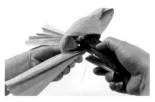

13 將釘書機伸入中央紙環中，固定住環和垂直的部分。

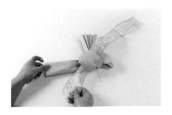

14 將緞帶穿過環中。

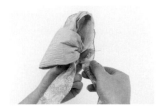

15 以緞帶製作環，扭轉起緞帶後側，並以手指壓住。

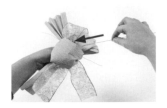

16 鐵絲穿入環中。

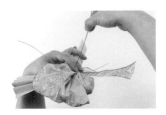

17 扭轉固定在⑮中以手指壓住的緞帶，並剪去多餘鐵絲。

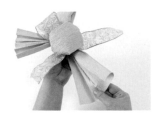

18 善用摺疊後的下垂處，以手展開成喜歡的形狀。

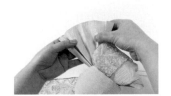

19 調整扇狀，保有立體感。

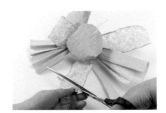

20 一邊觀察整體平衡，斜剪尾端作調整。

Chapter

4

學習專業技巧&美感的
花束作品範例集

掌握花束的基礎技巧後，就可嘗試更多不同的花束了。看看專業
花藝師們的作品們，如何選用花材與顏色搭配，以達到期望的氛
圍。從中學習，提升自己的眼力吧！

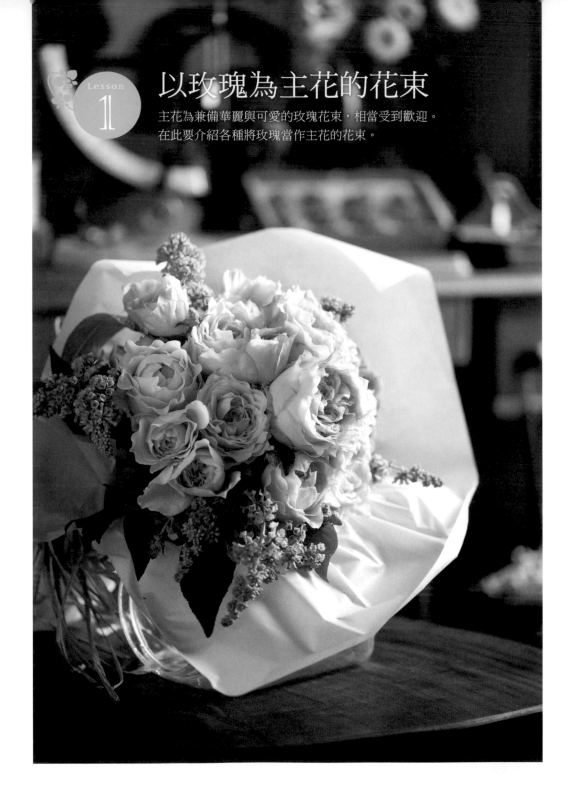

Lesson 1

以玫瑰為主花的花束

主花為兼備華麗與可愛的玫瑰花束，相當受到歡迎。
在此要介紹各種將玫瑰當作主花的花束。

洋溢著涼爽的輕盈感

以大朵玫瑰God Mother為主花，搭配上顏色相
似質感卻不同的Rikuhotaru，將奶油色到橘黃
色高雅地整合。為了營造出花束的層次，以高低
差的方式組合玫瑰，並以不同質感的黃色醉魚
草展現動感。在對側插入一枝繡球花，與大朵的

God Mother相互協調。不但優雅且爽朗，無論
贈予對象是男性或女性都很合適。

玫瑰（God Mother・Rikuhotaru）・醉魚草
（Yellow Magic）・繡球花

古典成熟的花束

以柔和米色又略帶粉紅色的玫瑰Yves當作主
花，並將紫色和粉紅色的花朵點綴其中，玫瑰整
體的花色協調，且花型飽滿圓潤的圓形花束。再
以野莓和斗篷草等質感特別的花材，增添外觀深
度。讓優雅與浪漫感呈現完美平衡，是適合贈予
成熟女性的組合。

玫瑰（Yves）・松蟲草・大紅香蜂草・白芨・洋桔
梗・紫莖澤蘭・薄荷・斗篷草・野莓

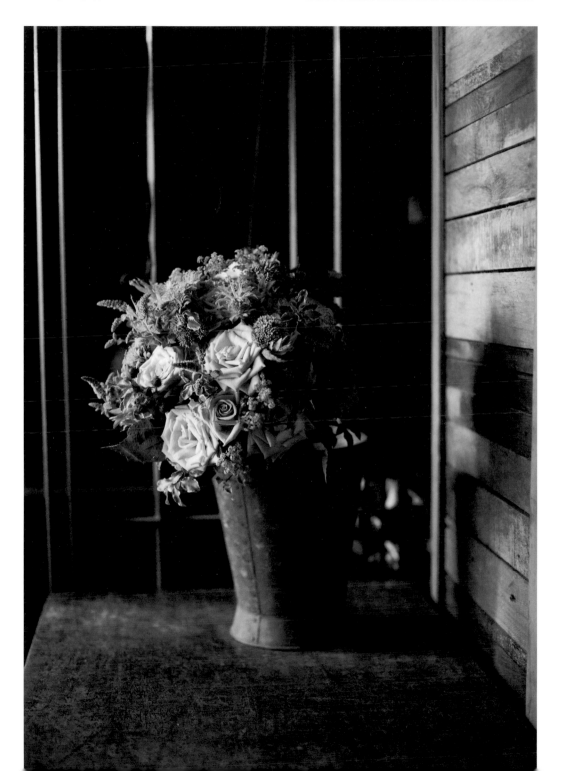

演奏和諧樂章的花束

以鮮黃玫瑰為中心，明亮的輕巧花束。雖然搭配淺粉紅色與柔嫩綠色花材相襯，但為了不要太過可愛，加入了咖啡色金光菊等稍微沉穩的顏色作為點綴。即使使用了大量花材，主花玫瑰的存在感依舊存在，同時又如管弦樂團的一員，和其他花材相互協調，因此讓成品整體保有調和感。

玫瑰（Molyneux・Rikuhotaru）・金光菊・香紫瓣花・貫月忍冬・新娘花・雞冠花・萬壽菊・薄荷・奧勒岡

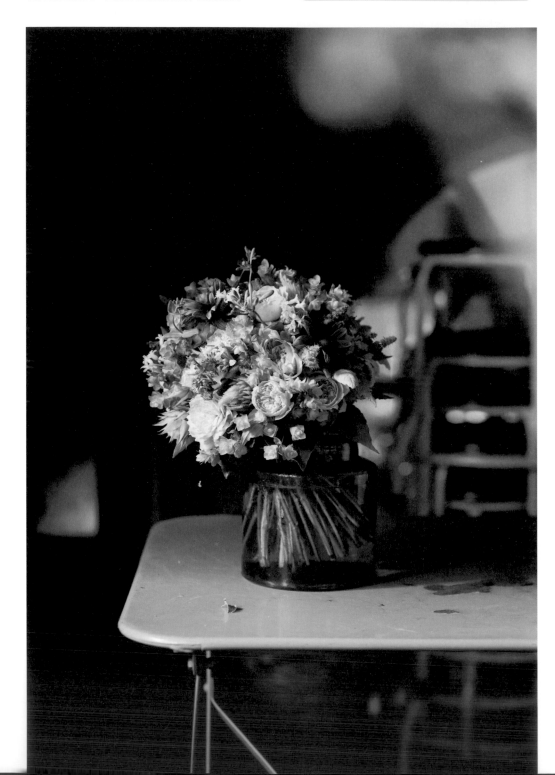

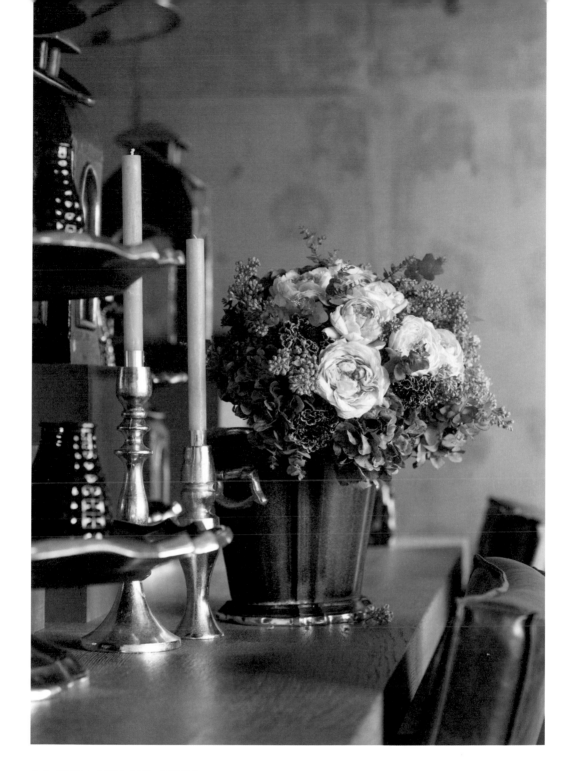

以成熟巴黎夜為設計

選擇充滿特色的玫瑰Shell Vase為主花，再搭配
上紫丁香和繡球花等紫色系花朵。設計靈感來自
於，聚集在夜晚露天咖啡座的奢華巴黎人們。束
成螺旋腳，紫丁香和尤加利葉製造出生動感，並
活用花朵姿態展現自然氛圍。在較低位置所插入
的松蟲草，有收斂整體的感覺。

玫瑰（Shell Vase）・繡球花（Antique Purple）
・紫丁香・松蟲草（Pretty Purple）・尤加利葉

帶來豔麗與療癒感

是送往秀場模特兒後台的祝賀花束,作為主花的美麗玫瑰Darcey正是英國知名芭蕾舞者的名字。希望能夠舒緩走秀前的緊張感,而選擇有芳療效果的花材。黑白色調包裝讓鮮豔的花色更加醒目。

玫瑰(Darcey)・松蟲草(Deep Violet)・香豌豆花(Stella)・瓶子草(紅色・白頂)・波斯菊(Noel Red)・彩葉芋・迷迭香・撫子花(Black Adder)

花材的顏色以深粉紅到暗紅色為中心,再以白色・綠色作點綴。以流線型的瓶子草製造高度,藉由特別的形狀增強印象。並以小小波斯菊的花苞呈現出生動感。

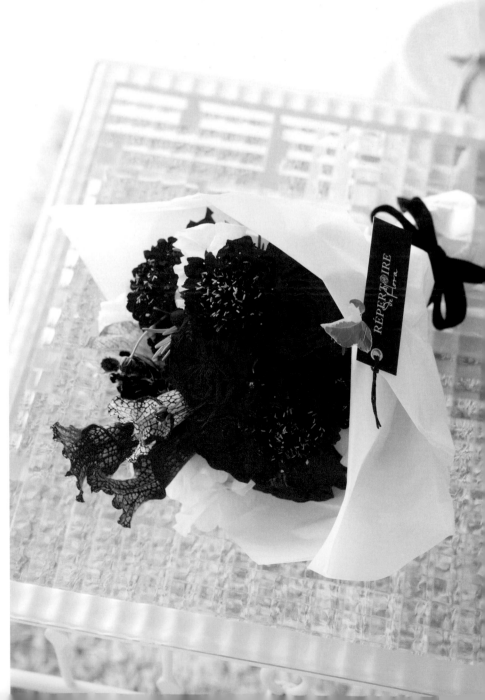

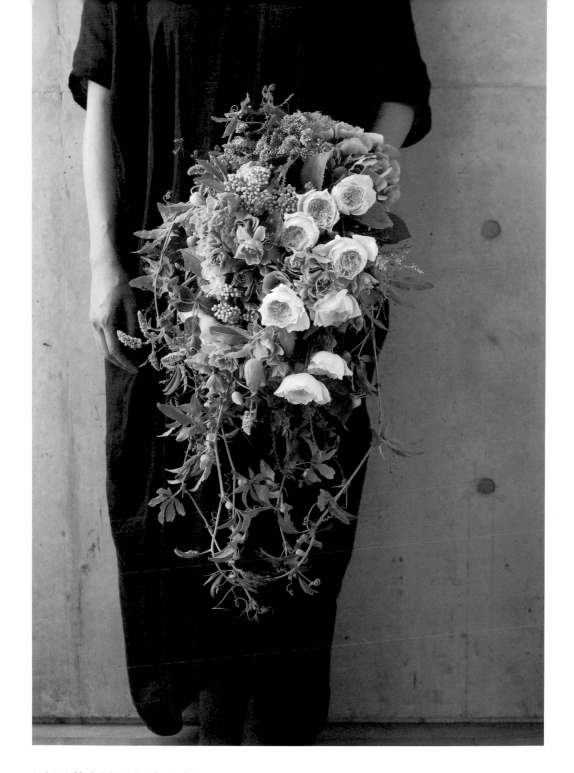

活用花材的流線姿態

名為和玫瑰，來自滋賀縣Rose Farm KENJI的
玫瑰，其纖細的花莖彎曲垂下的姿態相當具有魅
力。不只是花朵的美，為了不讓其魅力有任何累
贅，因此束成流線型花束。再添加上自然隨著引
力下垂，完美展現優雅的百香果藤蔓，作品更加
自然生動。

玫瑰（日和・Sora・Shirabe）・百香果藤蔓・疏
葉卷柏・大麻葉澤蘭・繡球花・薄荷

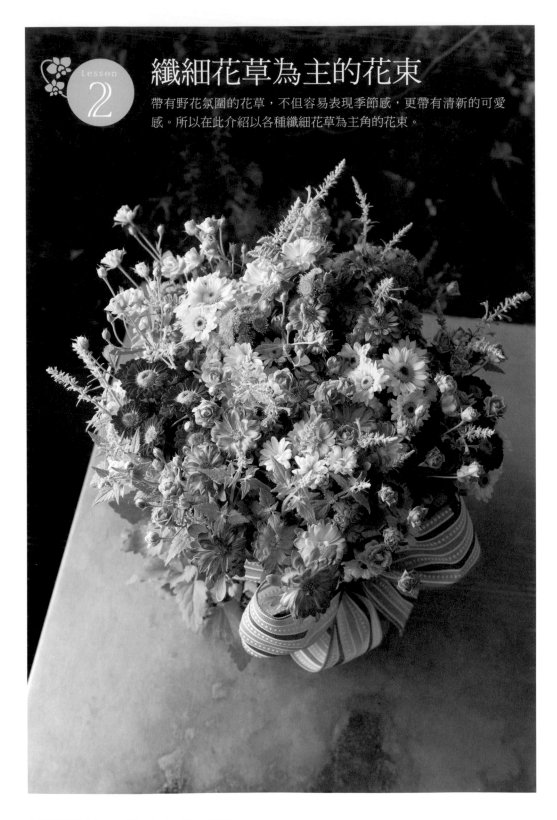

Lesson

纖細花草為主的花束

帶有野花氛圍的花草，不但容易表現季節感，更帶有清新的可愛感。所以在此介紹以各種纖細花草為主角的花束。

連同葉子一併成束的巧思

將色彩繽紛的小小花朵溫柔綁成束的花束，是刻意捨棄製作花束時去除葉片的規則。花朵間保有空間感，是營造整體作品柔和感所費心思之處。搭配繽紛的緞帶也十分相稱。

為了製作出自然感的花束，而連同葉子一起綑起，所以下方也具有分量，相當穩定。先握起位於中央的數枝花朵，輕輕綑綁一圈。再逐漸地插入及添加花材，逐漸擴展。也可以在插花盤中裝水，讓花束站立展示。

菊花・茴藿香（Rose Mint）・玫瑰（Little Woods）・薑香薊・孔雀草

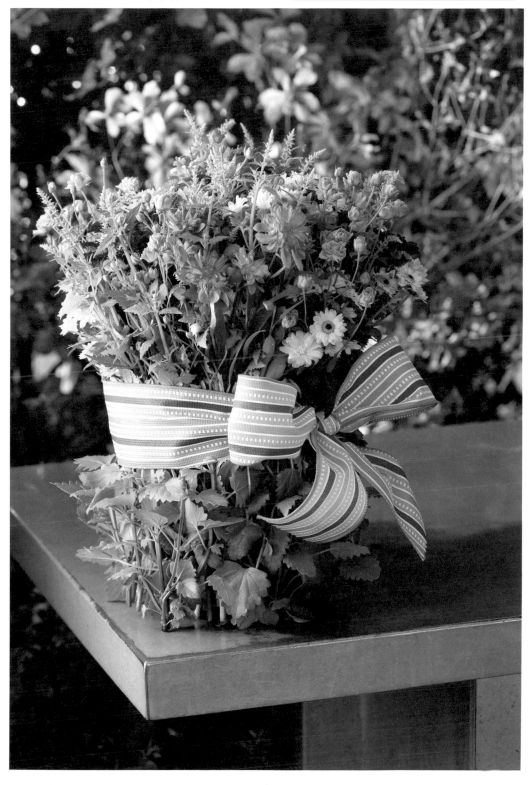

展現小花的集合樣貌

使用大量不同質感的白色小花，和樣貌不同的葉子的花束。巧妙配置花色與質感不同的材料在一起，就很容易作出變化性。此外，善加混合植物的光澤或霧面質感，就能呈現出豐富的樣貌。再穿插風動草等輕盈材料，稍微高於整體高度。即可完成講究花朵材質的成品了。

蠟梅・白孔雀草・白色藍星花・雞冠花・白蘋果・紫丁香（Marie Simon）・擬菫蘭（Pinky）・夕霧草・尤加利・紅尾鐵莧・銀葉菊・雪柳・福祿桐・珊瑚鐘・風動草

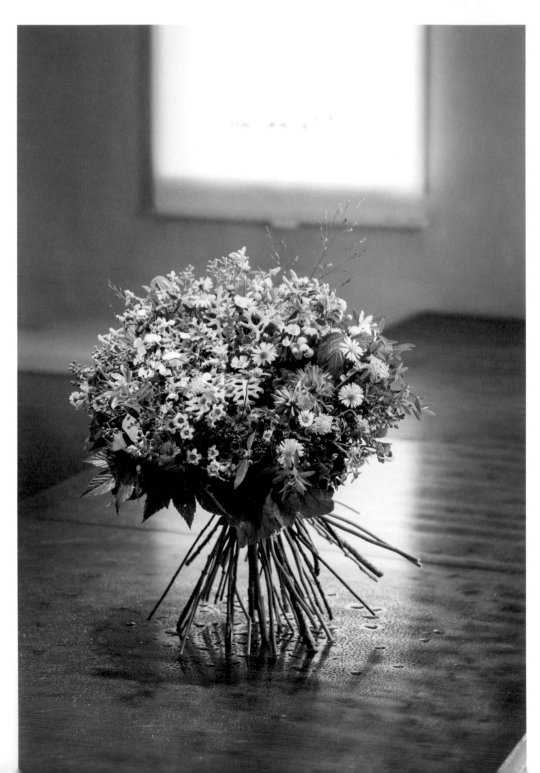

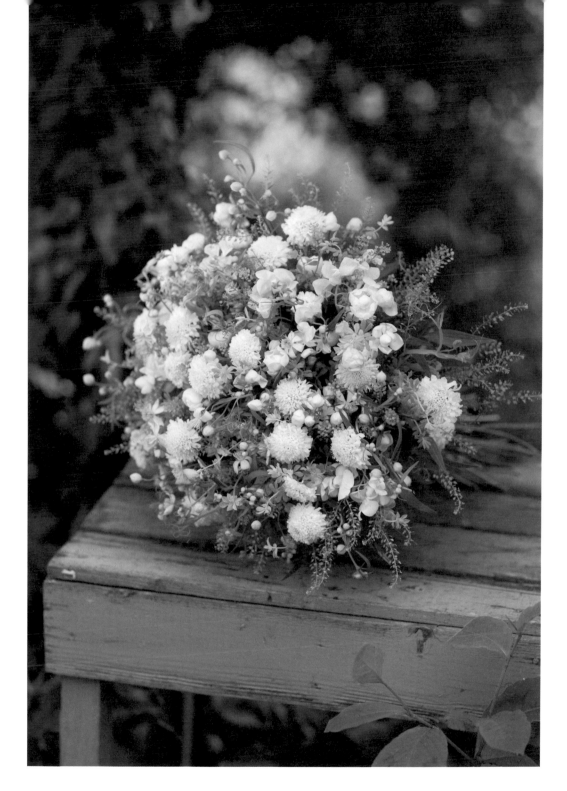

美麗展現纖細白花

為了著重小巧花朵的細節之美，製作成保留自然
氛圍的小巧花束。這需要巧妙地活用各種花材特
色，並且讓白色系增添米色等，讓當中也能感受
不同質感及色調。運用形狀大小各異的花朵搭配
組合來增添對比。為了突顯花朵的纖細感，以動

態輕盈的珍珠草・小蓮花和豌豆花表現自然藤蔓
風情。

鐵線蓮（White Jewel）・玫瑰（Green Ice・Spray
Wit）・松蟲草・珍珠草・蓮花・香豌豆花

感受秋日蹤跡的花束

選擇帶有秋天風情的花材，以水潤豔澤的色彩製作正統圓形花束。不僅如此，更花費了心思，展現出宛如秋風吹拂搖曳的纖細姿態，是秋意甚濃的設計。宛如擷取秋天景象般的，優雅自然風花束。

泡盛草・雞冠花・地榆・長壽花・四季迷・澤蘭・土當歸・狗尾草・孔雀草・秋麒麟草・黃花龍芽草・風動草・蠟梅・紅柴胡・墨西哥珊瑚墜子・台灣吊鐘花

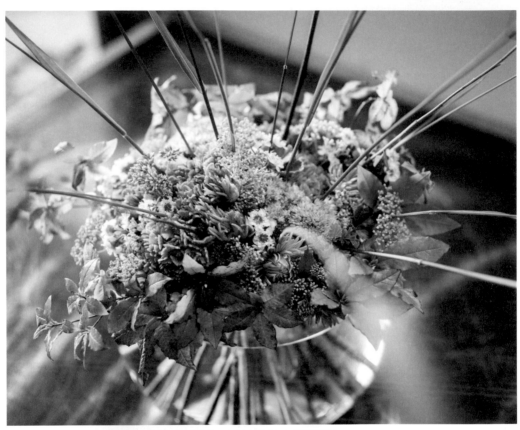

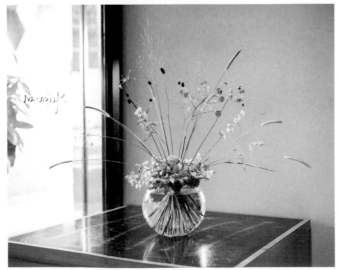

圓形花束的上方，有著線條優美的細長花材正搖曳著。普通的圓形花束加上神來一筆的巧思，展現更能感受秋日風情旨趣的姿態。

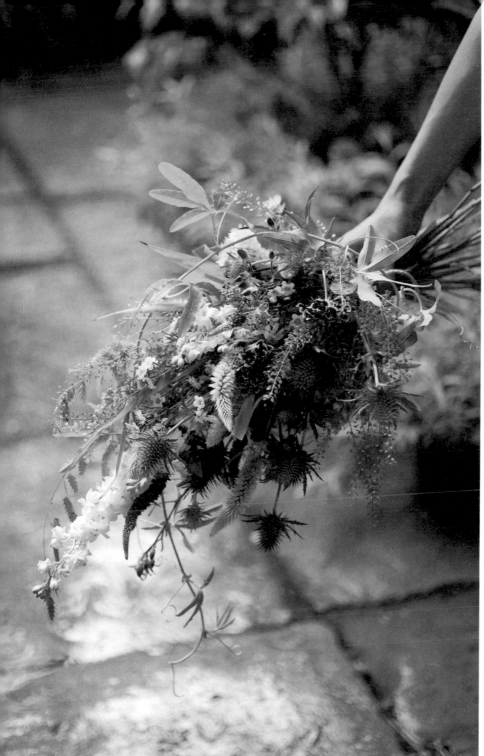

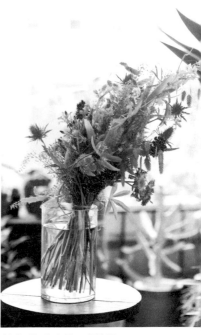

刻意不加入主花,直接呈
現出各種花卉集合體的設
計。任憑綑綁著的花材自
由伸展。

野花恣意的波希米亞風

形狀尖銳的青葙・虎尾花・紫薊等,集合了直長美
麗線條的秋日草花,以螺旋腳直接綑綁,展現它們
的自由奔放。大膽地不刻意調整高度與位置的調
整,連花朵方向也依照花朵原貌。松蟲草的酒紅
色,在此成為了帶有秋意的亮點。

青葙(Horn)・松蟲草・紫薊(Super Nova)・
油點草・虎尾花・大飛燕草・白芨・蠟梅・珍珠
草・千日紅・百香果藤蔓

獨特狂野的瀑布形花束

原產自南半球澳洲或南美洲，充滿狂野感的花草，運用在花藝上十分受歡迎。極具特色的原野花材，聚集成瀑布形花束。以Chapter2中流線型花束的方式製作。活用充滿野性的質感，製作出流動般的動態，成品高雅迷人。在手握處綁上絲巾，立即變身成禮物的感覺。

金杖球・蠟梅・貝爾果・長壽花・穗菝葜・弦月・愛之蔓・叢星果

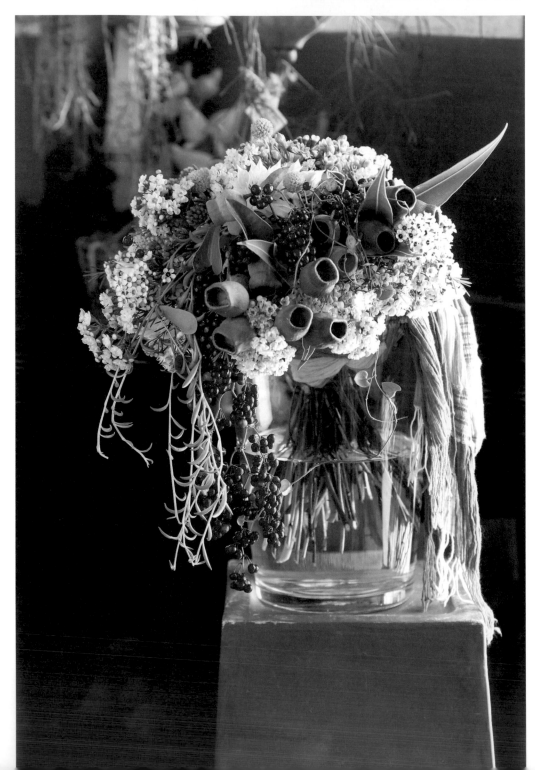

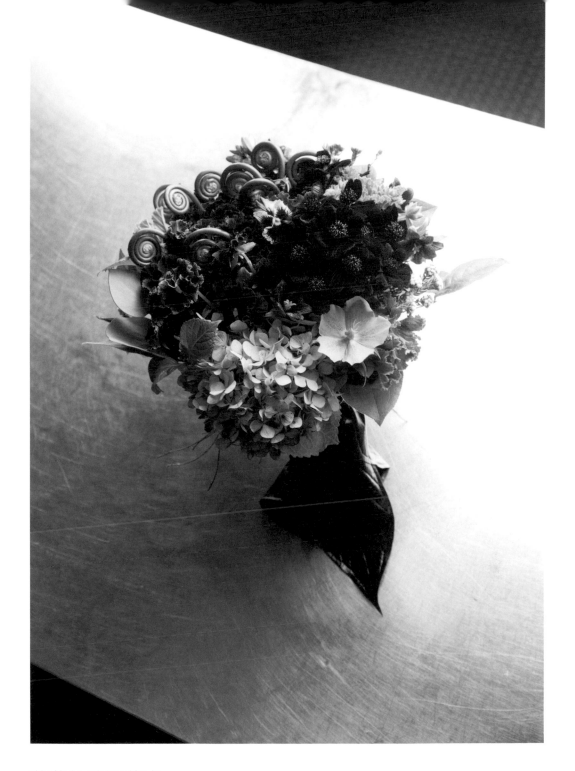

草花的造型花束

即使是運用樸素感的花材作為主花,也能夠創造
搶眼時尚的氛圍。是以Chapter2中所學到的群
組技巧所製作。將三色堇・巧克力波斯菊・繡球
花・聖誕玫瑰各自組成區塊,並在上方平均散布
綠全卷,以增加隨興氣息。是讓可愛與成熟風情
同時存在的作品。

三色堇・巧克力波斯菊・鐵線蓮(Integrifolia
Pink)・小木棉(Cotton Bush)・聖誕玫瑰・黑
貝母・芳香天竺葵・繡球花・北美白珠樹葉・沙巴
葉・銅葉・黑葉

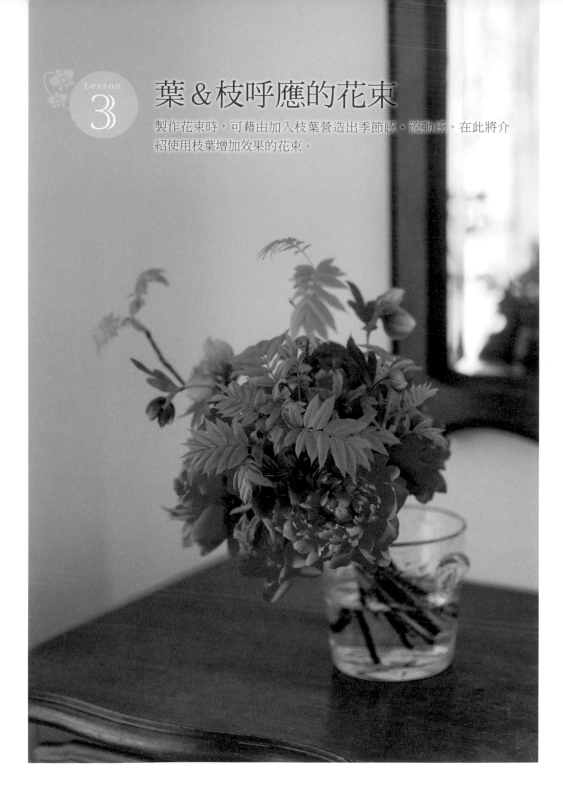

葉＆枝呼應的花束

製作花束時，可藉由加入枝葉營造出季節感・流動感。在此將介紹使用枝葉增加效果的花束。

襯托芍藥的魅力

輕柔地將盛放的芍藥集中，不要過分密集，預留芍藥綻放的空間後束起。為了能夠確實展現材料相呼應之美，刻意將合花楸放在較高的位置處。新鮮的綠葉更能襯出鮮豔花色。毫不造作地插入的聖誕玫瑰，也能為花束整體帶來調和感。

 芍藥・合花楸・聖誕玫瑰

綠色系花葉的圓形花束

以綠色為主色選擇花朵，挑選多樣葉材與綠物，呈現巴黎花束印象。花材選擇的質感多為乍看之下不像花朵的種類。花型雖然是基本的圓形，但運用花與葉的多樣質感搭配，呈現了豐富的色調。

陸蓮花（Chishimanoibuki）·玫瑰（Conkyusare·Éclair）·魔星蘭·天竺葵·繡球花·尤加利·粉藤·灰光蠟菊

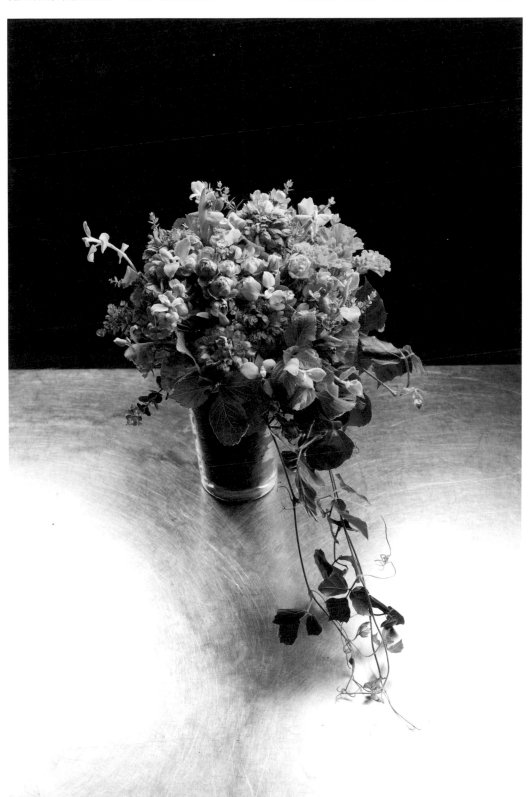

恣意狂野的空氣鳳梨展現自然感

彷彿像是小朋友在野外採集的花朵，直接綁起的樣子，以此為設計發想的作品。帶枝的法蘭絨花隨枝葉方向擺放，並加入一整株葉片尖銳細長的空氣鳳梨（大三色）完成充滿野性的作品。看似隨興的成品，其實可是要透過謹慎的配置，才能表現出彷彿在野原生長的自然感。

法絨花（Actinotus）・新娘花・銀葉菊（Cirrus）
・玫瑰（Green Ice）・空氣鳳梨（大三色）

不拆解空氣鳳梨大三色，大膽地直接整枝加入。不但符合花色柔和的印象，搭配米色蕾絲緞帶的麻布質感，也很相稱。

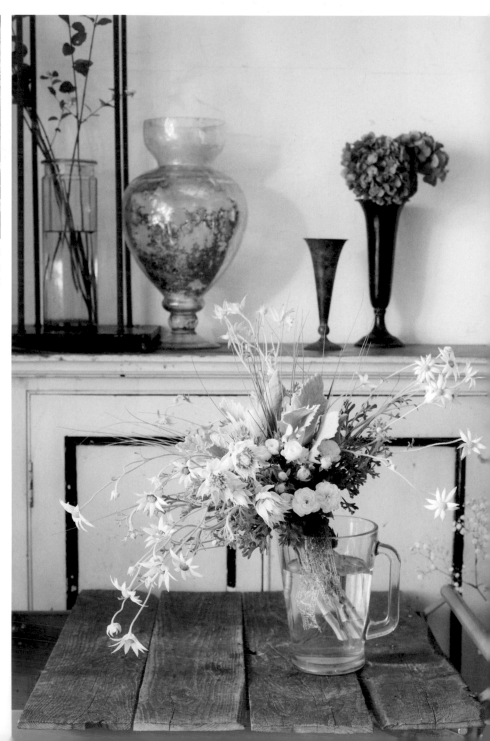

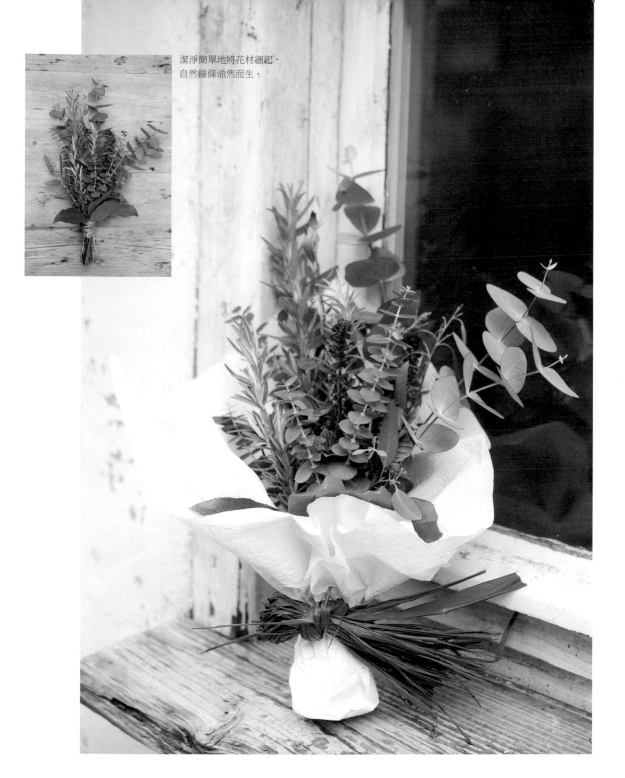

潔淨簡單地將花材綑起，
自然線條油然而生。

冬日森林的小花束

不使用像花朵的素材，而是以香草和尤加利葉等，組合成小小的花束。不拘泥於螺旋腳的角度，將植物原有的凜然姿態簡單束起。尤加利葉的銀綠色展現出冬季凝結的空氣感，讓人聯想到針葉林的樣貌，迷迭香和羅勒的香氣帶來清新的心情。包裝所使用的拉菲草也選擇綠色加以統一。

尤加利葉・迷迭香・羅勒・北美白珠樹葉

雙重面貌的綠色花束

讓人感受到夏季餘韻，帶著咖啡色的槲葉繡球葉
片之姿，再搭配上其他花材的作品。從宛如鐵鏽
般的紅褐色到黃綠‧淡青色，再流暢轉變的漸層
中，可以感受寂靜的秋日足音。輕柔地融入斑葉
芒‧紫哈登柏豆和香鳶尾等有高度且線條優雅的
花材，演繹出柔美的空間。

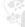

繡球花‧垂雞冠‧斑葉芒‧香鳶尾（果實）‧槲葉
繡球（葉）‧紫哈登柏豆‧木防己‧黑莓（葉）

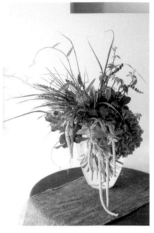

從正面觀賞的模樣，可以清楚看
出花束左右兩邊呈現不同樣貌。
左邊是槲葉繡球為主的雅緻茶
色，右邊則是藍綠古典繡球的清
爽模樣。

延伸的枝幹展現濃厚秋意

以色調濃郁且具衝擊性的雞冠花為基底，隨處加入明亮黃綠色的蓮蓬，以螺旋方式綑綁。蓮蓬與雞冠花不但顏色對比漂亮，形狀對比也很鮮明。枝幹大大伸展的粉綠葉薔薇，更加深了秋日般濃厚的色彩。

雞冠花（Orange Beauty・Rose Beauty）・蓮蓬・粉綠葉薔・紅葉李・鐵線蓮（葉）

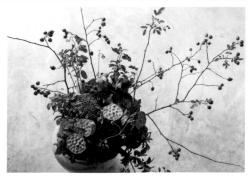

從上方俯視的樣貌。粉綠葉薔的枝幹延伸至各處，姿態迷人。當然花束尺寸也不在話下，給人秋天季節的印象。

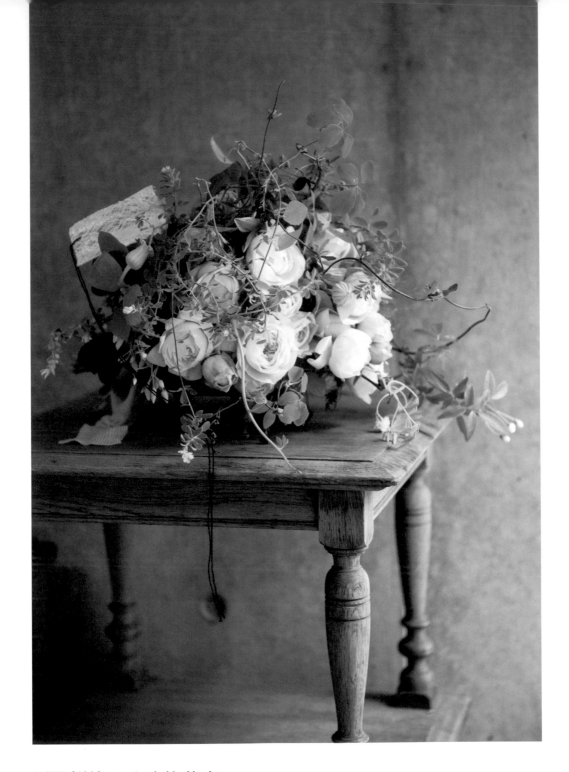

活潑鮮綠 & 玫瑰的花束

無拘無束延展花莖的鮮嫩綠色，表現無比的自然
生命力。以庭園中剛摘下的香草和藤蔓，輕柔蓬
鬆地包圍優雅綻放的玫瑰Fair Bianca，作成花
束。剪下已不穿的服裝再利用，替代固定花束的
緞帶，也是很棒的巧思。

 玫瑰（Fair Bianca）・木香花・鳴子百合・茴香
・木通・石月・奧勒岡・迷迭香・蓮花・金銀花
・鐵線蓮

Lesson 4

包裝參考作品範例集

有別於一般花束，採用自由發想，獨具個性的包裝。
在此介紹運用趣味巧思，立即提昇品味的創意。

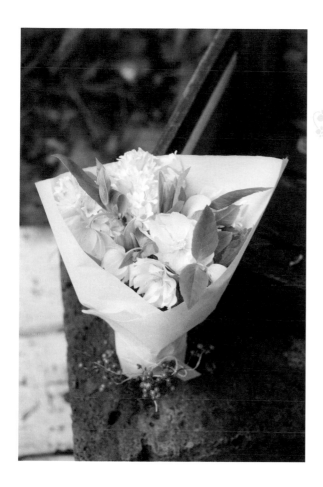

以藤蔓&果實代替緞帶

純白紙張包覆的花束，緞帶則改用銅色五香藤
捲起，營造簡單俐落感。

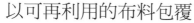

聖誕玫瑰・風信子・五香藤

以可再利用的布料包覆

以金合歡鮮明的黃色和多種綠葉組成的花束，
以柔軟法國古布簡單包覆。收到的人可重複利
用，是具有品味又環保的創意。黏著於布料上的
標籤，是將印有文字的紙張以手揉搓的蠟固定
而成的。

金合歡・玫瑰（綠一色・Éclair）・聖誕玫瑰
・薄荷・鳳梨番石榴・蓮花・貝母・松蟲草

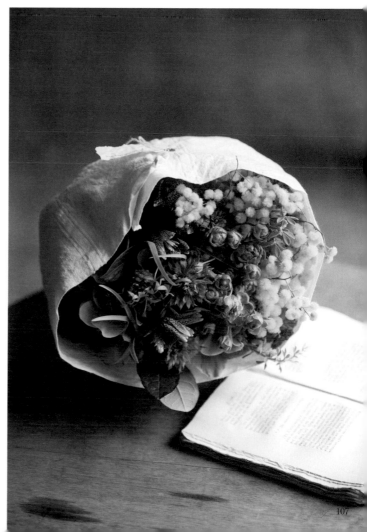

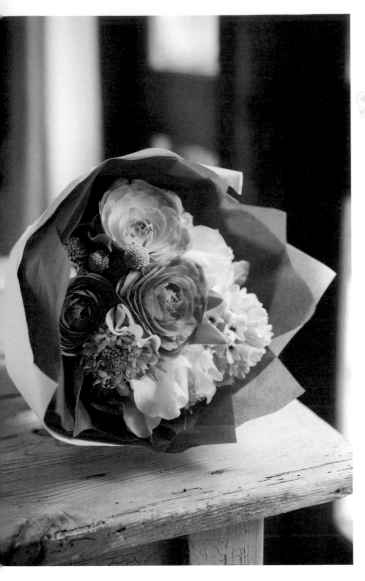

展現色彩的效果

包裝紙使用搭配花色的蠟紙,再以純白皺紋紙包裝。繽紛的包裝更可增添彩粉花束的可愛感。

陸蓮花・香豌豆花・松蟲草(Tera Pink Kiss)・紫羅蘭(White Quartet)・風信子(China Pink)・孔雀草(Cocotte Pink)・北美白珠樹葉

不經意地加入隨興感

蠟紙不造作的皺褶紋路,充滿休閒氛圍。搭配的拉菲草也選用相同色系,適合男性的隨興魅力作品。

薄荷・玫瑰・聖誕玫瑰・銀果・銀葉菊・白玉草・茜紅三葉草・蕨類・陸蓮花(2種)・福祿桐・迷迭香・羅勒

葉材也能當成包裝

將紫色漸層豔麗的線形花材，以平行方式組合，並採用組群手法製作。包裝則統一使用了花束中也有的心葉蔓綠絨。不但和花束整體的顏色與形狀很協調，也可以感受到俐落的時尚感。

海芋（Black Star）‧火鶴（Black Queen）‧鐵線蓮（Violet Bell‧Gravetye Beauty）‧萬代蘭‧多花素馨‧心葉蔓綠絨

極簡打造個性

組群手法製作精巧的小花束，裝入黑色紙袋中。手握處以棉線簡單綑綁，固定標籤的雞眼扣的金色更加突顯個性。

玫瑰（Conkyusare）‧ 夕霧草‧白芨‧藜‧黑尤加利

製作者一覧

（依照五十音排序）

花の道 37

從初階到進階・
花束製作的選花&組合&包裝

授　　　　權／Florist 編輯部
譯　　　　者／周欣芃
發　 行　 人／詹慶和
總　 編　 輯／蔡麗玲
執 行 編 輯／劉蕙寧
特 約 編 輯／陳筱芬
編　　　　輯／蔡毓玲・黃璟安・陳姿伶・李佳穎・李宛真
執 行 美 編／周盈汝
美 術 編 輯／陳麗娜
內 頁 排 版／韓欣恬
出　 版　 者／噴泉文化館
發　 行　 者／悅智文化事業有限公司
郵政劃撥帳號／19452608
戶　　　　名／悅智文化事業有限公司
地　　　　址／新北市板橋區板新路 206 號 3 樓
電　　　　話／(02)8952-4078
傳　　　　真／(02)8952-4084
電 子 信 箱／elegant.books@msa.hinet.net

2017 年 4 月初版一刷　定價 480 元

HANATABA NO TSUKURIKATA TECHNIQUE
HANAERABI TO KUMIAWASE NO KOTSU GA WAKARU
© Seibundo Shinkosha Publishing Co., Ltd. 2016
Originally published in Japan in 2016 by Seibundo Shinkosha
Publishing Co., Ltd.
Chinese translation rights arranged through TOHAN
CORPORATION, TOKYO.
,and Keio Cultural Enterprise Co., Ltd.

經銷／高見文化行銷股份有限公司
地址／新北市樹林區佳園路二段 70-1 號
電話／0800-055-365　傳真／（02）2668-6220

STAFF

設計
落合正道（Marrs Visualizer Graphic Designs）

攝影
岡本讓治・北惠けんじ（花田写真事務所）・佐々木智幸・
タケダトオル・竹田博之・德田 悟・中島清一・野村正治・
三浦希衣子

編輯
櫻井純子（Flow）

國家圖書館出版品預行編目資料

從初階到進階・花束製作的選花&組合&包裝 /
Florist 編輯部著；周欣芃譯 . -- 初版 . -- 新北市：
噴泉文化館出版：悅智文化發行 ,2017.4
　面；　公分 . -- (花之道；37)
ISBN978-986-94692-1-0 (平裝)
1. 花藝

971　　　　　　　　　　　　　　106005379

HOW TO ARRANGE BOUQUETS

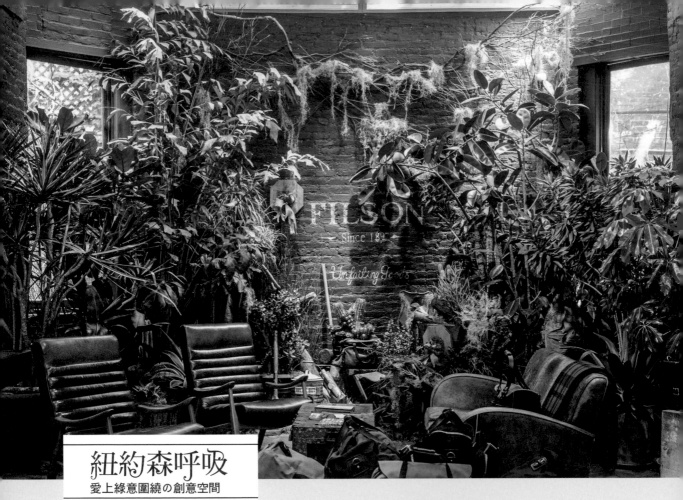

紐約森呼吸

愛上綠意圍繞の創意空間

川本諭◎著　定價：450 元

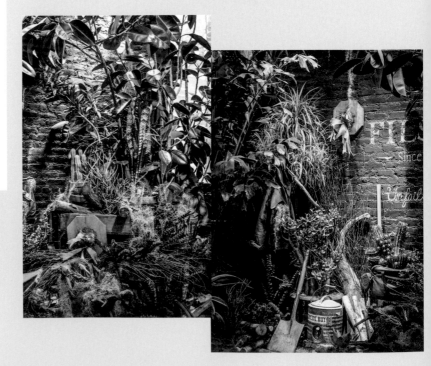

以植物點綴人們・以植物布置街道・以植物豐富你的空間

Deco Room
with
Plants
in NEW YORK

HOW TO ARRANGE BOUQUETS